돌아온
108 달마

돌아온
108 달마

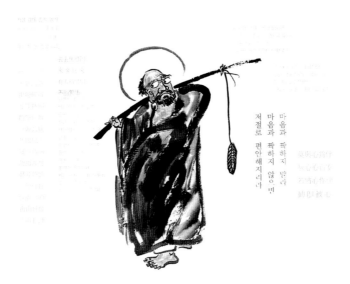

마음과 짝하지 말라
마음과 짝하지 않으면
저절로 편안해지리라

유형재 그림·글 엮음

브라운힐
BrownHillPub

百八達磨讚
-夕濤 108 달마에 부쳐

朴喜璉

1

진흙 속 어두운 연근蓮根에서
순수무구한 백련이 피어나듯
눈도 코도 없는 백팔번뇌에서
백팔보리의 눈 푸른 납자, 달마가 출현하다.

달마로 가득 찬 삼천대천세계三千大千世界,
정법묘심正法妙心의 향기가 진동하네.

2

양梁나라 무제武帝가 달마에게 묻기를
"짐이 즉위한 이래
절 짓고
사경寫経하고
스님네에게 공양을 올리는 등
수없이 많은 불사를 해왔는데
그 공덕이 얼마나 되는지요?"
달마가 말하기를
"공덕 될 게 없습니다"
"무슨 뜻이지요?"

"그러한 일들은
비유컨대 형체에 따르는 그림자 같아서
비록 있기는 하나
실체가 아닌 것과 같습니다"
"그렇다면 어떤 것이 참된 공덕입니까?"
"진정한 공덕이란 텅 비어 있어
청정하고 원융한 지혜를 말하는데,
이것은 세속적 방법으로는
얻을 수 없습니다"
무제는 도무지 망연할 뿐이어서
또다시 묻는다.
"어떠한 것이 거룩한 불법의
근본 뜻입니까?"
"근본 자체가 공적空寂하여
거룩하다고 할 것도 없습니다."
"그러면 짐을 대하고 있는 당신은 누구지요?"
"모릅니다."
무제는 된통 뒤통수를 얻어맞은 느낌이 들었다.

3

달마는 아직도
전법의 시기가 먼 것을 간파한다.
양자강 건너 은신처 찾아
숭산 소림사少林寺로.

양자강은 차라리
망망대해거늘.

갈댓잎 깔고
달마는 태연히 그 위에 올라선다.
그 위풍당당함,
주장자 짚고 허공을 응시한다.
빠지기는 커녕
바다 위에 솟아있는
수미산인 양 하다.

거의 순식간에 피안에 가닿는다.

4

"저 사람 앉은뱅이 된 거 아냐?
벌써 구년째 면벽좌선이니."
"잠도 안 잔다구. 낮이나 밤이나
저렇게 부릅뜨고 있는데 말야
벽에 구멍이 안 뚫린 게 이상하지.
혹시 영영 바보된 게 아닐까?
자네 용기 있으면 살금살금 저 사람
뒤로 가서 대머릴 한 번 두들겨 보게나.
목탁 소리가 날 지도 몰라."
"예끼, 이 사람 못할 말이 없구먼."

※

해가 뜨고 해가 져도
꽃 피고 새 울어도
달마의 면벽좌선面壁坐禪에는 흐트러짐이 없다.
천둥번개 치며 폭우가 쏟아지건

또는 백설이 천지를 휘덮건
달마의 들숨 날숨에는 변화가 없다.
달마의 침묵
달마의 요지부동
그의 볼기 밑으로는 뿌리가 내린걸까
어쩌면 땅 속 구천九泉에까지.
허리 꼿꼿하게 앉아있는 뒷모습은
꼭 이끼 낀 바위와 같다.
달마의 진면목眞面目
그것은 그의 크게 뜬 두 눈이다.
형형한 눈빛이다.
그의 정안정시正眼正視 앞에
그의 영성적靈性的 투시력透視力 앞에
그 본질을 드러내지 아니하는
인·사·물人·事·物 현상은 하나도 없다.
달마는 보는 사람
달마는 보는 사람
달마의 눈은
이제 시공을 초월해 있다.

5

당대무비의 석학 승려 신광神光은
벽관달마壁觀達磨의 소문을 듣고,
굳게 결심한다 달마를 찾아가리.
더구나 그의 존재의 뿌리를
근원적으로 뒤흔들어 놓았던 건
무제와 달마와의 벼랑 끝 문답.
어떤 불가사의한 섬광이 번뜩이는

달마의 지혜 찾아
달려가리 소림사로, 불원천리하고.

저만치 석굴 안의
면벽좌선하는 달마를 향해
신광은 정중히 삼배를 올리고 법을 물었다.
그런데도 달마는 묵묵부답이다.
전혀 거들떠보지도 않는다.

해는 저물고 날씨가 흐리더니
삭풍에 함박눈이 휘날리기 시작했다.
이내 천지가 하얗게 덮이었다.
눈은 밤새 내리고 쌓여 다음날 새벽에는
그의 허리까지 묻히고 말았다.
그는 이제 온통 눈사람인 것이다.
뼛골을 파고드는 풍설風雪의 추위,
그걸 선 채로 감내케 하였던 건
그의 끓고 타는 구도의 일념.
무쇠라도 녹일듯한 구도의 일편단심.

마침내 달마는 신광에게 고개를 돌린다.
눈빛이 화살같다.
"그대는 어찌하여 그렇듯 오래 눈 속에 서 있는가?"
"예, 저를 제자로 거두어 주옵소서.
큰스님의 자비로운 감로법문甘露法門으로
저의 미혹을 깨우쳐 주옵소서."

그러자 추상같은 소리가 떨어졌다.
"부처님의 무상도無上道를 이루기 위해서는

아주 오랜 세월에 걸쳐
목숨을 내던지는 각오와 정진이
따라야 하는 법.
어찌 소덕소지小德小智의 만심을 가지고
무상묘도無上妙道를 얻고자 하는가?"

신광은 차고 있던 칼을 꺼내더니
단숨에 왼팔을 절단하는 것이었다.
둑둑 선혈이 백설을 물들였다.
그것은 신광의 결의의 표시였다.

하지만 그는 여전히 마음이 놓이지 않았다.
"저의 마음이 아직 편안하지 못합니다.
제발 큰스님께서
저의 마음을 안정시켜 주옵소서."
"그 불안한 마음을 당장
내게로 가져오게.
내 그대 마음을 안정시켜 주겠네."
신광은 한참 말이 없더니
이렇게 답하였다.
"아무리 찾아도 마음은 볼 수도
만질 수도 없으니
가져갈 수 없습니다."
"그러면 되었어.
내가 그대 마음을 안정시켜 주었네."

그 순간 신광은 활연히 대오大悟했다
자신의 불안하던 마음은 실상
진심眞心이 아니라 일종 허깨비였다는 것을.

진심이란 항상 안정되어 있는 것을.
본래부터 밝고 신령스러우며
일찍이 난 적도 죽은 적도 없음을.
이름도 모양도 지을 수 없다는 걸.
신광은 이리하여
마침내 달마의 수제자 되었고
혜가慧可의 법명으로
부처님 혜명慧命을 잇게 되었다.
중국선종中國禪宗 이조二祖로
길이 후세의 추앙을 받고 있다.

6

달마가 입적하자
웅이산에 매장하고
정림사定林寺에는 탑을 세웠음.
삼년 뒤
후위後魏나라 효명제孝明帝의 사신,
송운宋雲이 서역을 다녀오는데
총령에서 달마를 만났음.
이상하게 신 한 짝을 들고 있었으며
홀로 가볍게 훌훌 날아가듯
가는 걸 보고 말을 건네었음.
"스님 어디로 가시는 길입니까?"
"서천축으로 가는 길일세." 하더니 이어서
"그대의 임금은 이미 세상을 하직하였소."
송운이 망연하여 돌아와 보니
과연 그 일은 사실이었음.
효장孝莊이 다음 황제로서 등극해 있는지라

송운이 겪은 일을 자세히 아뢰었음.
달마의 무덤을 파보게 하였던 바
빈 관 속에는 신발 한 짝만이
남아있었다 함.
후세에 이르러
송末나라는 달마에게
원각대사圓覺大師라는 시호를 내렸고
탑에는 공관空觀이란 이름을 붙였음.

7

갈대 한 가지 맑은 물에 띄우고
가벼운 바람에 나는 듯이 오시네
달마의 한 쌍 푸른 눈 앞엔
천불도 한 움큼 먼지일 뿐일세

蘆泛清波上
輕風拂拂來
胡僧雙碧眼
千佛一塵埃

이는 청허선사清虛禪師의 기막힌 달마찬達磨讚.

그렇다, 달마는 지금도 여전히
갈맷잎 타고 강 건너 오고 있다.
또는 지금도 여전히 면벽좌선을 하고 있다.
그의 한 쌍 벽안碧眼 앞엔
천불千佛도 한 움큼 먼지일 뿐이라니!
더 무슨 말을 보탤 수 있으리오.

책머리에

삶에 대하여 뜻한 바가 있는 이라면 숱한 고뇌와 슬픔을 맛보기 마련이다.
돌이켜 보면 어리석음과 실수로 점철된 나의 인생도 그 번뇌가 헤아릴 수 없
이 많다. 오죽 번뇌가 많으면 108 번뇌라 하였을까?

내가 붓을 잡고 달마 대사를 그리며 하나의 소망이 있었다면 작게는 나 자신
의 번뇌를 덜어내고 그 어리석음을 깨우치자는 것이었고, 더 나아가서는 나와
같은 인생살이의 고뇌와 아픔을 경험한 모든 이들과 번뇌의 시름을 잊어보고자
하는 것이었다. 그리하여 108점의 달마도를 완성하게 된 것이다.

「108 달마」는 보리달마(Bodhidharma)의 수행과 많은 일화에 근거한 글과
문헌자료, 달마대사를 칭송한 시를 그림에 담은 것에 불과하다.
그러나 그 속에는 인생의 의미와 삶의 목적을 깨닫고 궁극적 참 삶의 길이 무
엇인가를 생각케 하는 문답이 들어있다.
번뇌와 슬픔 또는 수많은 절망을 안고 사는 평범한 우리에게 한줄기 빛과 같
은 진리를 몸소 보여주신 달마 대사, 그의 지공무사至公無私한 삶과 가을 서릿발
같은 정신이 이 책을 가까이 하는 사람들과 함께 하기를 바라는 마음 간절하다.

「108 달마」가 출간되기까지 큰 수고를 아끼지 않으신 도서출판 브라운힐의
사장님과 편집부 여러분께 깊은 감사를 드린다.

<div align="right">

2002년 10월
청담동 석도필원夕濤筆園에서

유형재 합장

</div>

차례

차례

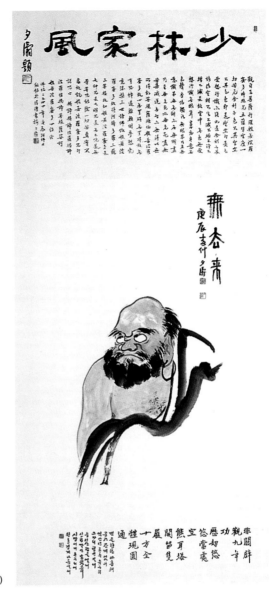

마음을 관함

천경해원 (天鏡海源, 1691~1770)

그 범위는 천지보다도 크고　　　　　範圍天地大
상대 끊어졌거니 무슨 자취 있으랴　　絕對有何蹤
우스워라, 저 마음을 관하는 사람들　可笑關心者
허공을 재고 바람을 묶으려 한다.　　量空又繫風

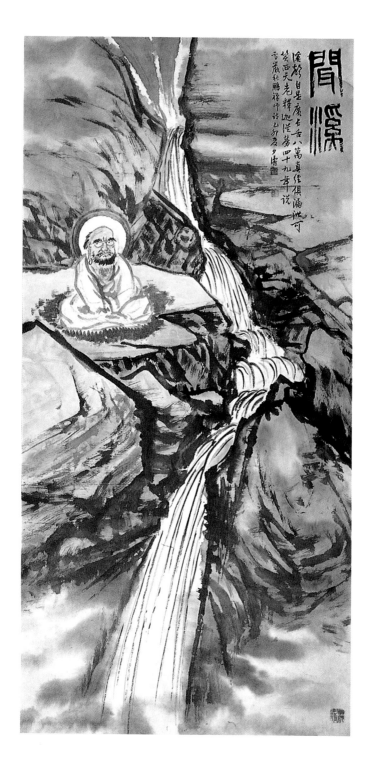

개울물 소리(聞溪)

설암추붕 (雪巖秋鵬, 1651~1706)

저 개울물 소리는 이 광장설이라
팔만의 경전을 모두 누설하고 있나니
우스워라 늙은 부처여
사십 구년 동안 공연히 지껄여댔네.

溪聲自是廣長舌
八萬眞經俱漏泄
可笑西天老釋迦
從勞四十九年說

廣長舌 : 無盡法門을 말하는 부처의 혀

西天 : 서쪽에 있는 天竺國. 지금의 인도

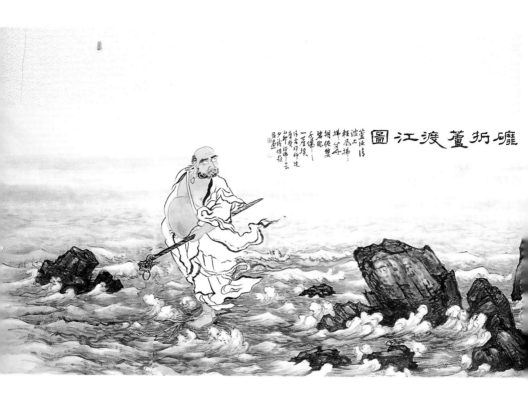

달마찬(達摩讚)

청허선사(清虛禪師, 1520~1604)

갈대 한 가지 맑은 물에 띄우고
가벼운 바람에 나는 듯이 오시네
달마의 한 쌍 푸른 눈 앞엔
천 불도 한 움큼 먼지일뿐일세

蘆泛清波上
輕風拂拂來
胡僧雙碧眼
千佛一塵埃

가고 감에 흔적 없어

향엄지한(香嚴智閑, ?~898)

가고 감에 흔적 없어
올 때 또한 그러하네
그대 만일 묻는다면
해해 한 번 웃겠노라.

去去無標的
來來只麼來
有人相借問
不語笑哈哈

갈대 탄 달마

태고 보우(太古 普愚, 1301~1382)

허공을 쳐부수니 엄연히 홀로 드러나네
비로자나 정상에 앉아서 끊어버림이여
눈앞에 법도 부처도 없네
부처도 법도 없음이여 하늘은 높고 땅은 평편하네
마음도 아니고 물건도 아님이여
산과 물이 푸르네
또한 이 곡조를 가지고 바다를 건너와서
양왕을 만남이여 한 소리 튀기었네
한소리 또 한소리에 그윽한 시냇물이여
흐르는 물소리여
그대에게 전하노니
귀를 기울이며 딴 생각 말아라 곁에 사람이 듣고
뜻으로 헤아려 알려 할까 두렵다
쯧, 서로 아는 이는 천하에 가득하나
마음을 아는 이는 몇이나 될까.

拶破虛空 儼然獨出	對梁王兮彈一聲
坐斷毘盧頂上兮	一聲復一聲
眼前無法亦無佛	幽澗湫兮流泉鳴
無佛無法兮	勸君側耳莫餘心
天高地平非心非物兮	暗恐傍人作意會得聽
水綠山靑	咄,相識滿天下
且將此曲渡海來	知心有幾人

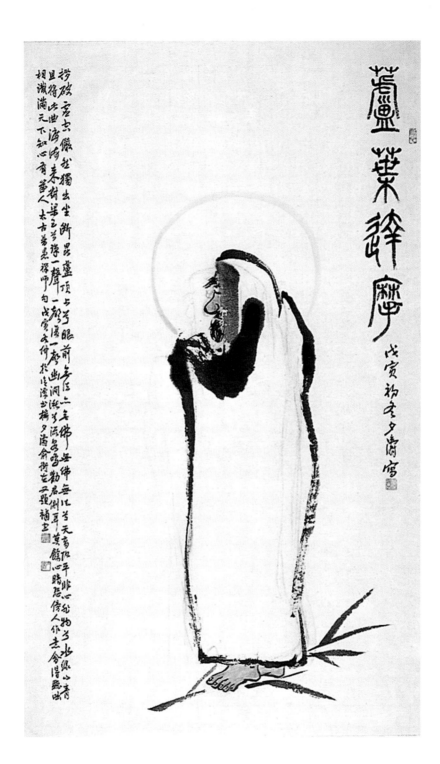

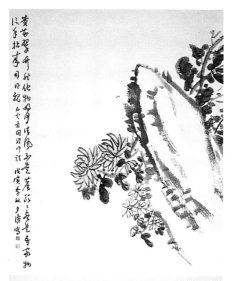

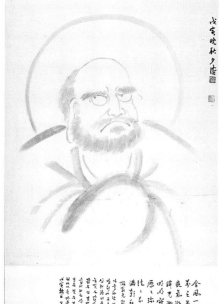

가을국화

백운경한(白雲景閑, 1298~1374)

가을국화 푸른 대나무 다른 물건 아니며
밝은 달 맑은 바람 티끌이 아니네
이 모두가 본래부터 내 물건이니
손 닿는 대로 가져와 마음껏 쓰네.

黃花翠竹非他物
明月清風不是塵
頭頭盡是吾家物
信手拈來用得親

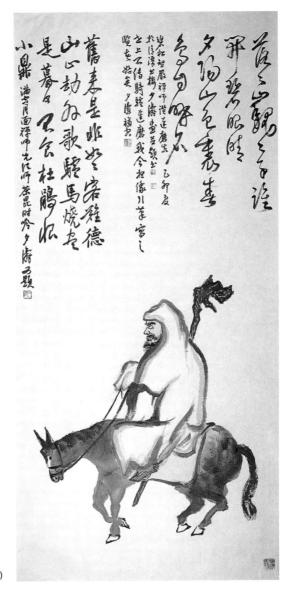

경허스님 다비식에

만공월면(滿空月面, 1871~1946)

예로부터 시비에 초연한 길손　　　　　舊來是非如如客
난덕산에서 겁외가劫外歌를 그쳤네　　　難德山止劫外歌
나귀말도 태워 다하고 이 저문 날에　　　驢馬燒盡是暮日
먹지도 못하는 저 두견이 '솟적다' 우네.　不食杜鵑恨小鼎

현람(玄覽)

노자가 말한 이른바 가느다란 빛(微明)이나 〈속안의 눈〉이다.

潙曰 以思無思之妙 反思靈燄之無窮 思盡還源 性相常住
事理不二 眞佛如如

<div align="right">위산영우(潙山靈祐)</div>

감추어진 불씨

위산영우(潙山靈祐, 771~853) 선사는 백장百丈의 제자로 위앙종潙仰宗의 창시자다. 그는 정말 아주 뜻하지 않은 방법으로 깨닫게 되었다. 어느날 그가 백장의 시중을 들고 있는데 백장이 문득 그에게 화로에 불씨가 남아 있는가 뒤져보라고 말했다. 위산이 대충 찔러보고 불이 없다고 하자 백장이 일어나 손수 헤쳐 화로 깊숙한 곳에서 조그만 불씨 하나를 찾아 내었다. 백장은 그것을 제자에게 보이며 "이것이 불씨가 아니고 뭐냐?"고 물었다. 이 말에 위산은 크게 깨쳤다.

이 감추어진 불씨야말로 위앙종의 선풍을 상징한다고 해도 과언이 아니다. 실로 우연하게도 위앙종의 공동 창시자이며 위산의 제자였던 앙산仰山의 깨달음도 이 불씨와 관련된 대화에서 얻어졌다. 그때 앙산은 이렇게 물었다.

"참부처(眞佛)가 있는 곳이 어디입니까?"

위산이 대답했다.

"생각없는 생각으로 항상 절대(妙處)를 생각하고 거룩한 불씨의 무궁한 힘을 늘 되짚어 보라. 생각이 다하면 근원으로 돌아가게 되나니 그 곳에선 본질과 형상이 영구불변하며 현상과 본체가 나뉘어지지 않고 하나이다. 이것이 바로 참부처의 세계이다."

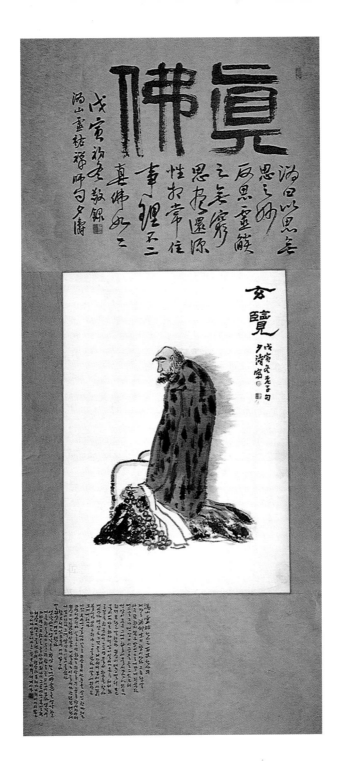

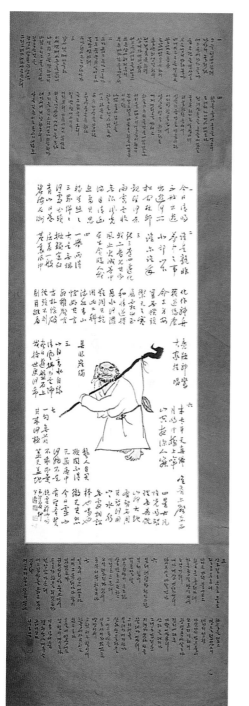

오늘은 청명

경허성우(鏡虛惺牛 1849~1912)

오늘 청명인데	今日淸明
나가서 놀리라	不妨出遊
어느곳에 나가 놀까	出遊何所
숲두던 솔밭 사이로	松間林邱
무슨 경치 바라볼까	觀望何景
비 개이고 구름 걷힌 곳	雨霽雲收
끝없는 풍광	無限風光
눈앞에 맑고 그윽하네	滿目淸幽
홀연히 생각하니	忽焉其思
점점 유유하네	轉兮悠悠
삼계가 면면하니	三界綿綿
어느 곳에 머리를 내밀고	何處出頭
푸른 산에 해 저무니	靑山日暮
푸른 바다 긴 물가일세.	碧海長洲

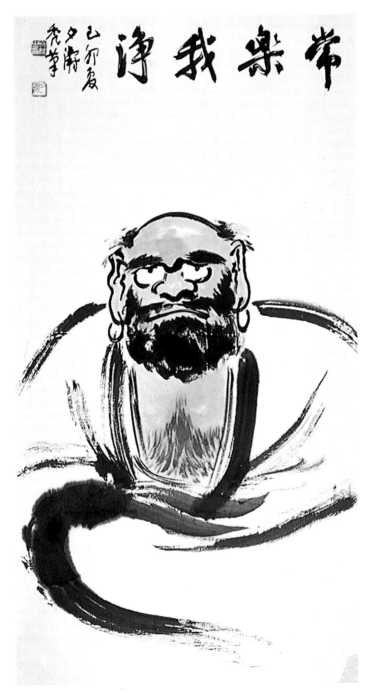

상락아정(常樂我淨)

고봉 선사의 운을 따라 달마를 찬하다

석정(石鼎, 1928~)

갈대타고 강 건너 소림굴에 앉아서
구년 동안 벽을 보며 무엇을 찾았던고
얻을 바 없다는 말로 양무제를 꾸짖고
혜가를 만나서 안심법을 가르쳤네
조사는 말 없는 도리를 일러줬건만
중생이 알지 못하고 글귀에만 잡착하네
살과 가죽 얻은 것도 적은 일 아니지만
몇 사람이나 골수를 얻어 조사 마음 전할고.

絕葦渡江坐少林
九年面壁更何尋
一蹴梁王無所得
相逢慧可始安心
祖師唯傳言外句
兒孫不識空自吟
分皮分肉雖不寡
幾人能得入髓深

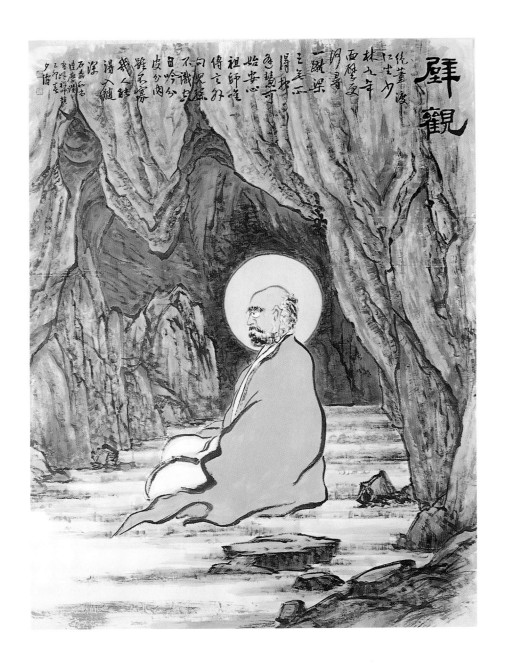

壁觀

統華渡江逆生少林九年面壁更問尋一蹴渠之至不得持功得慧奇始安心祖師雀傳立如似慈不向吟出識皮少肉難名窘歌人飴得入深石鼎仁名道廣聞乙卯神龍夕堂題

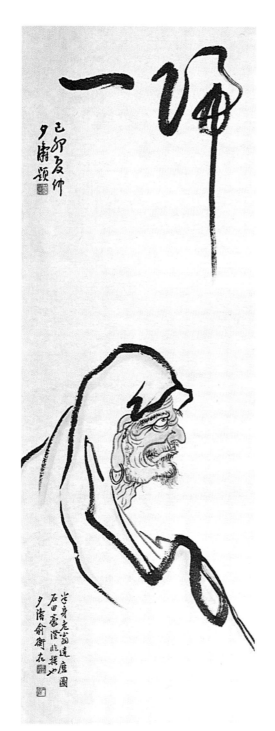

귀일(歸一)

하나로 돌아감

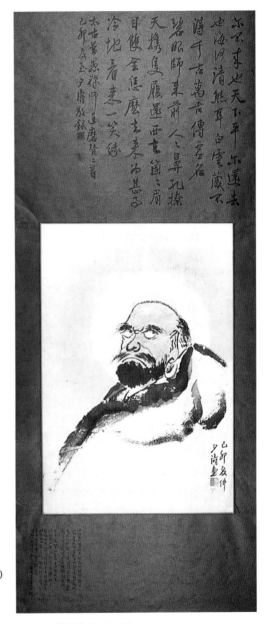

달마찬(達磨讚)

태고 보우(太古 普愚, 1301~1382)

네가 오기 전에도 천하가 태평했고　　儞不來也天下平
네가 돌아간 뒤에도 바닷물 맑았네　　儞還去也海河淸
웅이산에 흰구름 간직하지 못하여　　熊耳白雲藏不得
천고만고에 빈 이름만 전하였네.　　千古萬古傳虛名

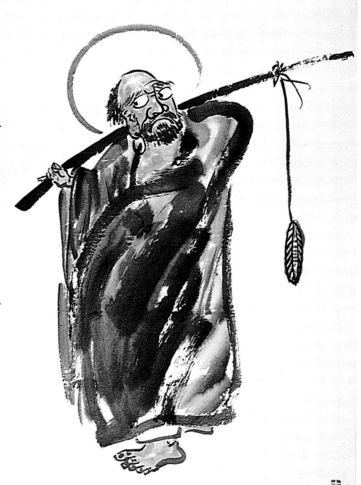

깨달음(悟道)

문수심도(文殊心道)

어제는 야차夜叉의 마음이었는데
오늘은 보살의 얼굴이네
보살과 야차가
백지 한 장 차이도 안 되네.

昨日夜叉心　今朝菩薩面
菩薩與夜叉　不隔一條線

夜叉 : 사람을 헤치는 사나운 귀신

吹毛劍

沿流認得心問如何　真照無邊說似他
離名人不稟吹毛　用了急還磨

어찌 非道의 흐름 그치지 않게 하되　真如비춤 가없어서 그에게 설해주되
名相을 떠난 그것 吹毛鋼 쓰듯 함이리.
臨濟義玄 禪師 句　戊寅冬夕清宮

남기고 가는 취모검

임제의현(臨濟義玄, ?-867)

어찌해야 도道의 흐름
그치지 않게 하리?

진여眞如 비춤 가없어서
그에게 설해 주되

명상明相을 떠난 그것
사람들이 안 받나니

취모검吹毛劍 쓰고 나선
급히 다시 갈라고

沿流不止間如何　眞照無邊設似他
離相離名人不稟　吹毛用了急還磨

沿流 : 흐름을 따라가는 것. 선의 종지宗旨를 이어가는 일.

眞照 : 진제眞際라는 말이 진여 자체를 이르는 데 대해. 이것은 그 작용을 이르는 것 같다.

設似 : 설함. 설해 보임 似는 示와 같으니, 음이〈시〉다.

離相離名 : 명상名相을 떠나는 것. 명상은 명칭과 형상이니, 명목名目·법상法相에 매이는 일. 개념적인 것에 지배받는 비본질적인 상황을 이른다.

稟 : 받음. 위의 분부를 아랫사람이 받는 일.

吹毛 : 취모검

높고 높아 잡을 곳 없고

태고 보우(太古 普愚, 1301~1382)

높고 높아 잡을 곳 없고
넓고 넓어 맞설 것 없다
지혜가 이르지 못하는 곳이니
물어서 무엇하랴
어째서 지금까지 너를 어찌할 수 없는가
모른다 하였으니 모른다는 것은 어떤 물건인가
양왕이 그 속의 비밀을 알지 못했네
그 속의 비밀이여
묘용妙用이 항하사 모래알처럼 한이 없네
누런 갈꽃은 쓸쓸히 맑은 바람 일으키고
흰 물결은 하늘에 닿아 천고의 빛깔이었네
온 나라 사람이 가도 돌아오지 않음이여
누가 일러 관음이 다시 왔다 했는가 쯧.

巍巍乎沒巴鼻
蕩蕩乎無與敵
智不到處
安用問
如何至今無奈儞
云不識不識箇什麼物
梁王不肯這裡黑
這裡黑兮
妙用恒沙也無極
黃葦蕭蕭起淸風
平波白浪連天千古色
闔國人追喚不廻
誰道觀音再出來 咄

巍巍乎没巴鼻
蕩蕩乎无与敵
誰不訓变南閻
妙至今无奈你
云不識不識箇什
麼物蹋翻王不肯
這裡黑這裡黑
黑兮妙用恒沙
也无極黄葉
蕭三起清風平
波白浪連天千
古危圖國人逐嘆
不迴淮道觀音在
出来咲
己卯李多儒

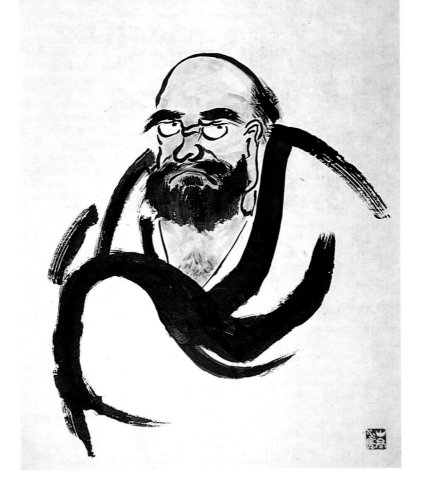

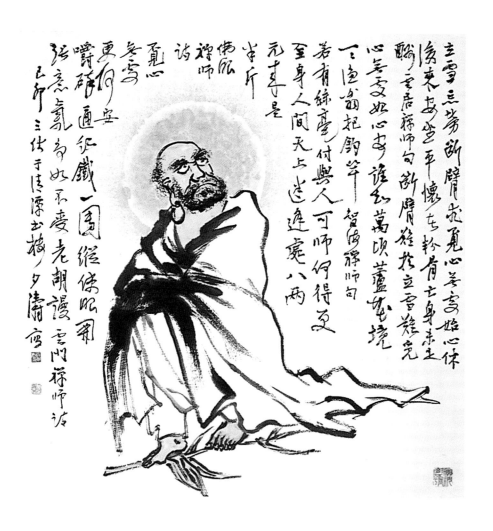

마음 찾아

운거 원(雲居, 元)

눈 속에 서서 괴로움 잊고 팔을 끊어 구했건만
마음을 찾을 수 없는 곳에 비로소 마음이 편했네
뒷날 편안히 앉아 생각을 모으는 이들아
뼈를 갈아 보답해도 다 못 갚을 은혜일세.

立雪忘勞斷臂求
覓心無處始心休
後來安坐平懷者
粉骨亡身未足酬

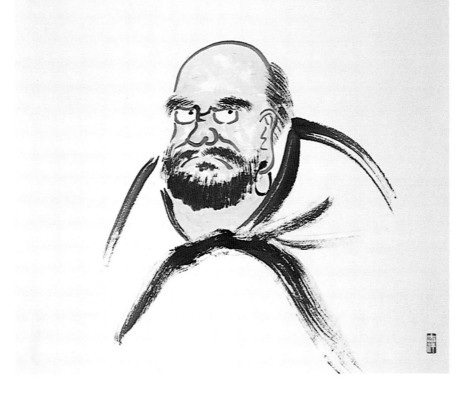

눈 속의 매화

원광(圓光, 1892~1982)

눈 속에 매화 봄 소식 전하니	雪裡梅花春消息
연못의 달빛은 밤의 정신이네.	池中月色夜精神
해가 바뀌어도 아름다운 취미랄 게 없으니	年來可是無佳趣
가풍을 들어서 누구에게 보일 것도 없네.	莫把家風擧似人

달 속에 옥토끼

단하자순(丹霞子淳, 1064-1117)

달 속에 옥토끼 잉태하는 밤이요　　　　月中玉兎夜懷胎
해 속에서 금까마귀 알을 품는 아침이라　日裏金鳥朝把卵
시커먼 곤륜산이 눈 위로 가니　　　　　黑漆崑崙踏雪行
몸짓마다 유리그릇 깨지는 소리.　　　　轉身打破琉璃椀

달

백운혜효(白雲慧曉, 1228~1297)

저 외로운 달은 그림자 없어　　　　　　孤圓眞月無影
드넓은 그 빛이 온 누리 밝혔네　　　　　廣大慈光遠身
인간 세상 구제하시는 그 모습이여　　　婆婆救世菩薩
곳곳마다 나타나서 유회삼매 노니네.　　妙應遊戲刹塵

달 속의 여인

죽암사규(竹庵士珪, 1083~1146)

달 속의 여인(항아)은 화장도 않고　　　月裡姮娥不畫眉
구름과 안개만으로 몸을 감았네　　　　只將雲霧作羅衣
꿈속에서 푸른 난새 쫓아가던 일 잊고　不知夢逐靑鸞去
여전히 꽃가지로 얼굴 가리고 돌아오네.　猶把花枝蓋面歸

月中玉兔夜懷胎日裏金烏胡抱卵
行腳身打破琉璃椀
甲寅冬仲
吳霜子清禪師詩　夕濤俞衡書

孤圓貴月世曜
廣大意光遠方
姿之敷古芙蕖
妙麼莊戴利差
己未八月楚晚禪師詩
夕濤補志文祿

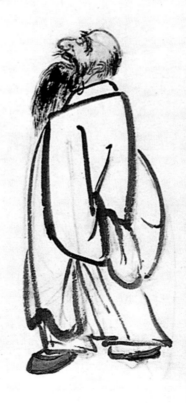

月裏姮娥不盡眉只將雲鬢作羅帷
夢迴青鸞去狂抱苫枝蓋西歸
笠庵士珽禪師指頌第七二則公案頌
夕濤

달마는 수염이 없다(胡子無鬚)

或庵日 西天胡子 因甚無鬚
혹암이 말하기를 "서천의 달마는 어찌하여 수염이 없는가?" 하였다.

無門日 參須實參 悟須實悟 者箇胡子 直須親見—
回如得 說親見 早成雨箇
무문은 말한다. 참구하면 진실하게 참구하고, 깨달으면 참되게 깨달아서,
이 오랑캐를 즉시 한 번 친견해야만 한다. 친견한다고 하더라도 벌써 두 조각
이 되고 만다.

頌日 癡人面前 不可說夢 胡子無鬚 惺惺添懞
칭송하기를 어리석은 자 앞에서는, 꿈 이야기를 하지 말라.
달마는 수염이 없다는 말씀이여, 또렷또렷한 데다 흐리멍텅한 걸 더했도다.

<div align="right">—무문관無門關에서</div>

清白家風

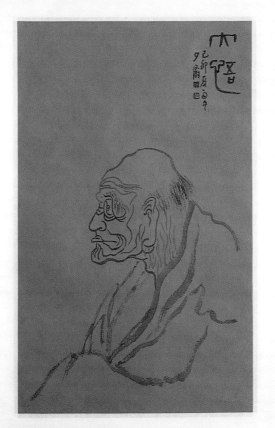

大智

胡子無髯則
咸庚甲西元朔于因善無須
每須曰無須實委須須悟方簡須子
真須親見一回插根誼館識庚甲戌兩圃
夕陽館識

달마대사(達磨)

원이변원(圓爾辨圓 1202-1280)

조사의 '서래의'여
단 한 글자도 말한 일 없네
소리 이전의 말이여
불이 단 난로 속에 한 송이 흰 눈이네.

祖師西來 一字不說
聲前語句 紅許爐點雪

祖師 : 달마대사.

西來 : 西來意. 달마대사가 인도(서쪽)에서 중국으로 온 뜻.

　　　　한 번 굴러서 '선禪의 본질' 이라는 뜻으로 쓰이고 있음

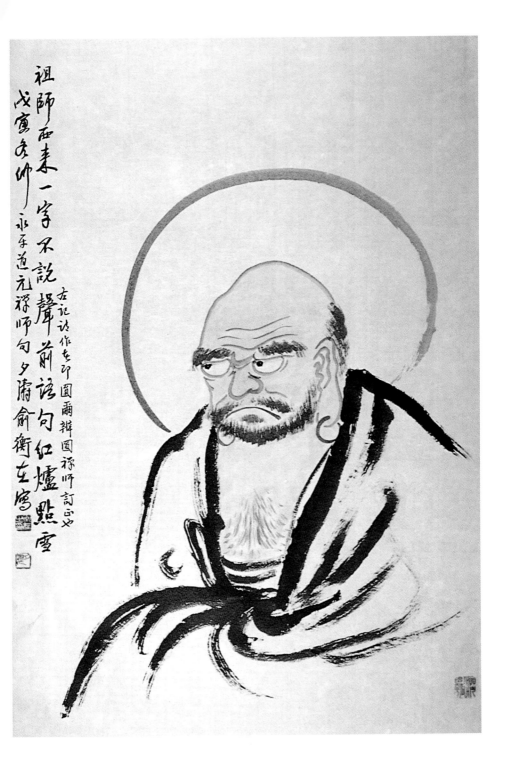

祖師西來一字不説
聲前語句紅爐點雪

戊寅秋仲
永平道元禪師句
夕瀞俞衡左寫

右記近作正印
圓兩辮圓禪師訂正也

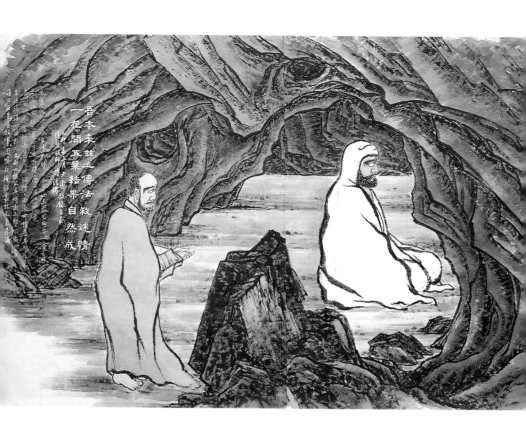

달마의 안심(達磨安心)

　달마가 벽을 마주하고 앉아 있었더니, 이조가 눈 속에 서서 팔을 끊고는, "제자가 마음이 편치 않습니다. 바라건데 스승께서 마음을 편안하게 해 주소서." 하였다. 달마가 "마음을 가져오라. 너에게 편안하게 해주리라." 하니, 조가 "마음을 찾아봐도 찾을 수가 없습니다." 하였다. 그러자 달마가 "너를 위해 마음을 편안하게 해 마쳤다." 하였다.

　達磨面壁　二祖立雪斷臂云　弟子心未安　乞師安心　磨云將心來　與汝安　祖云覓心了不可得　磨云爲汝安心竟

　무문은 말한다. 이빨 빠진 늙은 오랑캐가 십만리나 바다를 건너 일부러 찾아온 것은, 바람 없는 데 물결을 일으킨 격이라 하겠다. 끝에 가서 한 제자를 두긴 했으나 이도 도리

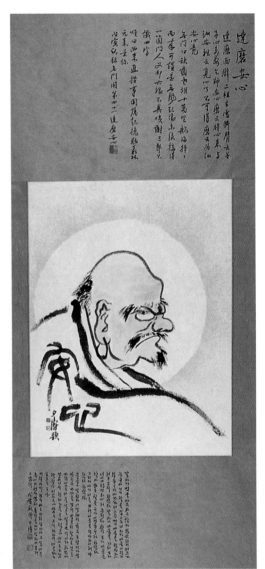

어 팔병신이었구나! 아이구! 무식한
자여, 네 글자도 모르는구나!

　無門曰　缺齒老胡　十萬里航海特特
而來　可謂是無風起浪　末後接得一箇門人　又却六根不具　咦　謝三郎　不識四字

서쪽에서 와서 바로 가리킴이여, 그 일이 부촉에 의해서였네.
　총림을 어지럽힌 이, 본래 그였네.
　頌曰　西來直指　事因囑起　撓聒叢林　元來是儞

<p style="text-align: right;">－무문관無門關에서</p>

野鶴閑雲主
清風明月身
要知山上路
須是去來人

臣摩詰撰 作爲三詐
己卯春
夕濤補志

자유로운 학의 한가한 구름의
달처럼 맑다 함과 바람처럼 맑다 함가
저산 위에 도의 길을
안 가보고 어이 알랴

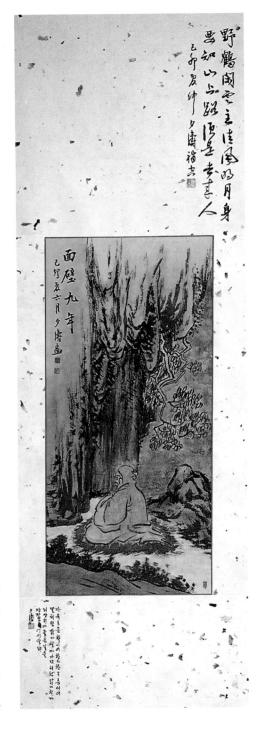

달마찬(達磨讚)

작자미상

자유로운 학이여, 한가한 구름이려
달처럼 밝다 할까, 바람처럼 맑다 할까
저 산위에 높은 길을
안 가보고 어이 알랴.

野鶴閑雲主　淸風明月身
要知山上路　須是去來人

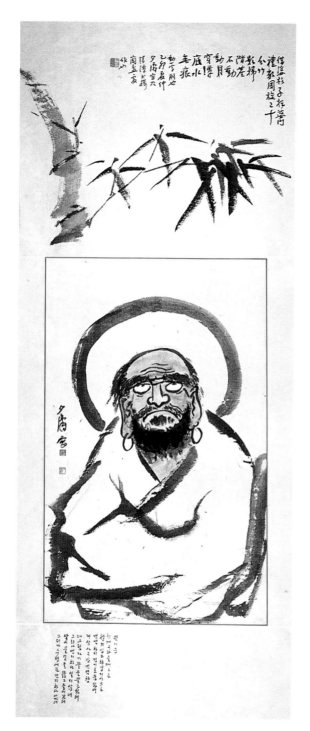

대그림자가

야보도천(冶父道川, ?~?)

대그림자가 뜰을 쓸고 있네
그러나 먼지 하나 일지 않네
달이 물밑을 뚫고 들어갔네
그러나 수면에는 흔적 하나
없네.(3, 4구)

借婆衫子拜婆門
禮數周旋己十分
竹影掃階塵不勤
月穿潭底水無痕

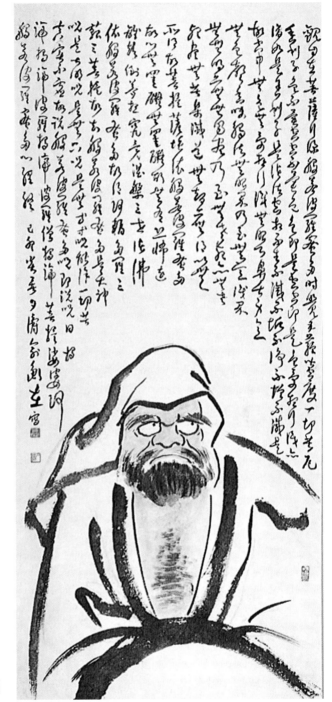

반야심경(般若心經) I

大道無門

대도무문(大道無門)

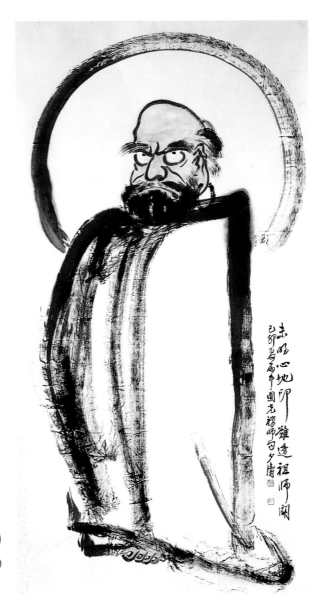

심인(心印)

원광경봉(圓光鏡俸, 1892~1982)

심지의 법인法印을 밝히지 못하고는
조사의 관문을 통하기 어렵네.

未明心地印
難透祖師關

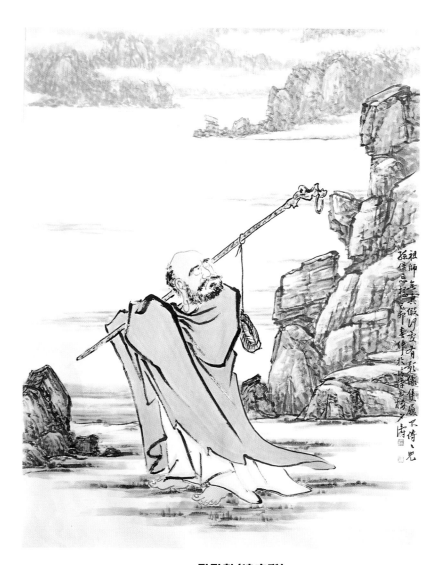

달마찬(達磨讚)

작자미상

조사의 분상에는 참과 거짓 없는데	祖師無眞假
어느 게 그림이고 어느 게 진상이랴	何處有影像
신 한짝 전한 뜻이 신에 있지 않거늘	隻履不傳傳
이렇다 저렇다 함은 부질없는 망상.	兒孫保妄想

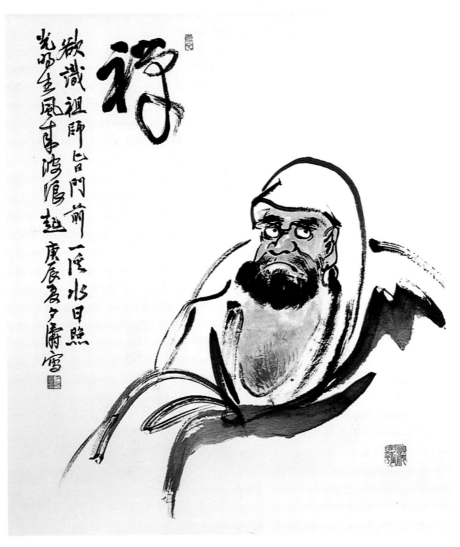

바람이 불면 파랑이 이네

영명연수(永明延水, 904~975)

조사의 뜻 알고자 하는가　　　　欲識祖師旨
문 앞의 시냇물일세　　　　　　門前一溪水
햇빛 비치면 광명스럽고　　　　日照光明生
바람이 불면 파랑이 이네.　　　風來波浪起

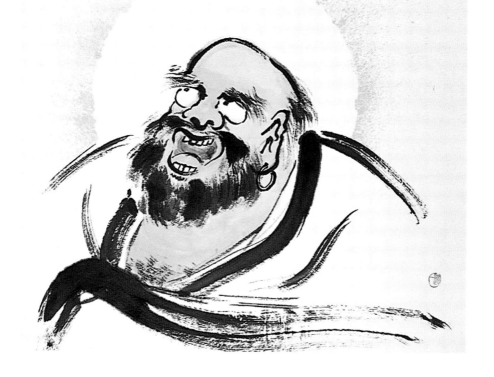

소실에 혼자서

조계 명(曹溪 明)

소실에 혼자서 쓸쓸히 앉았네
한 물건도 전하거나 받을 것 없어
신광이 팔을 끊어 기력이 다했는데
또다시 마음 편키 바라니 어리석도다.

小室當年冷坐時
了無一物可傳持
神光斷臂無筋力
更覓安心也是癡

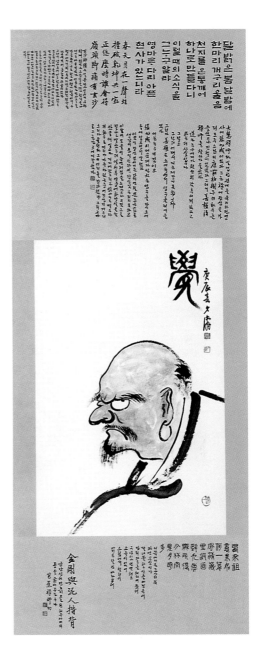

한 마디 개구리 울음

장구성(張九成, 宋代)

달 밝은 봄날 밤에
한 마디 개구리 울음

천지를 온통 깨어
하나로 만들다니!

이럴 때의 소식을
그 누구 알랴

영마루 다리 아픈
현사玄沙가 있느니라.

春天月夜一聲蛙　撞破乾坤共一家
正恁麽時誰會得　嶺頭脚痛有玄沙

撞破 : 쳐서 깸.

一家 : 하나의 것, 하나의 경지

正恁麽時 : 바로 이러할 때

會得 : 이해하고 체득하는 것

嶺頭脚痛有玄沙 : 현사는 설봉雪峰의 법을 이은 대선사.
　　　　　　　그의 후손에서 법안종法眼宗이 형성되었다.

그대가 한 입에 西江의 물을 몽땅
들이 마시기를 기다려

馬祖大師

一方同共聚
箇箇學無爲
此是選佛場
心空及第歸

己卯夏仲
龐居士偈錄
夕湍 書 (印)

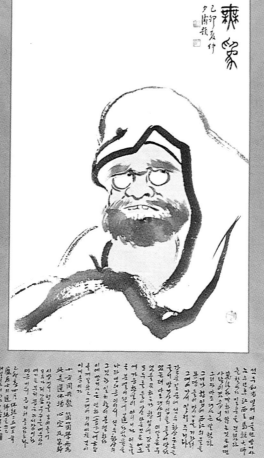

(top of image)
森象
己卯夏仲
夕湍 書 (印)
(印)

一方同共聚
箇箇學無爲
此是選佛場
心空及第歸

龐居士偈錄
夕湍書

선불장(選佛場)

방거사龐居士 (?~785)

시방十方에서 행자들 모여들어
모두가 제가끔 무위無爲를 배우나니
여기는 부처 뽑는 과거장科擧場이라
마음 비워 급제해 돌아가노라.

十方同共聚　箇箇學無爲
此是選佛場　心空及第歸

석두화상 밑에 머물던 방거사는, 수년 후 강서江西로 마조대사馬祖大師를 찾아가 질문을 던졌다.

"만법萬法과 짝하지 않는 것은 어떤 사람이겠습니까?"

그러자 마조대사는 말했다.

"그대가 한 입에 서강西江의 물을 몽땅 들이마시기를 기다려, 그때에 가서 일러 주리라."

같은 질문에 석두화상은 손을 들어 방거사의 입을 틀어막았었는데, 마조대사의 이 말은 무엇을 뜻하는가. 한 입에 강물 모두를 들이마신다는 것은 애초에 가능한 일이 아니니까, 이는 결국 분별 이전에 도道가 있음을 나타낸 대응이어서, 석두화상의 그것과 일치함이 분명하다. 이에 방거사는 언하言下에 현지玄旨를 깨달았고, 그때에 지어 바친 것이 위 계송이다.

무상삼매(無相三昧)

마조도일(馬祖道一, 709~788)은 선종의 역사 상 혜능 다음으로 중요한 인물이다.

마조는 사천의 도읍지인 한주漢州 출신으로 어렸을 때부터 그 지방의 절을 드나들다 열 두 살 되던 때에 승려가 되었다. 승려가 된 직후 그는 남악산으로 가서 홀로 참선 수행을 했다. 그 당시 회양 선사가 남악산 반야사의 주지로 있었는데 마조를 보는 순간 직감적으로 그가 큰 법그릇임을 간파했다. 그래서 회양은 암자로 그를 찾아가 물었다.

"좌선을 해서 무엇을 얻으려 하는가?"

"부처 되고자 합니다."

그러자 회양은 벽돌 하나를 집어다 마조가 보는 앞에서 바위에다 갈기 시작했다. 그것을 바라보고 있던 마조가 영문을 몰라 물었다.

"벽돌을 왜 가시는 겁니까?"

"갈아서 거울을 만들까 하고."

이 말을 들은 마조는 아주 재미있어 하면서 반문했다.

"아니, 세상에 벽돌을 갈아 거울을 만들다니요?"

그러자 회양이 정색을 하고 말했다.

"벽돌을 갈아 거울을 만들 수 없을진데, 하물며 그렇게 홀로 좌선을 한다고 부처가 되겠는가?"

"그러면 어떻게 해야 합니까?"

회양이 대답했다.

"소달구지의 경우를 예로 들어보자. 달구지가 움직이지 않으면 달구지를 채찍질하겠는가 소를 채찍질하겠는가?"

마조는 그만 말이 막혔다. 회양이 계속해서 말했다.

"앉아서 명상하면서 너는 참선을 하려는 거냐 아니면 앉아 있는 부처를 흉내내려는 거냐? 만일 참선을 하려는 거라면 선이란 앉고 눕는 따위에 달린 게 아니요, 앉은 부처가 되려 한다면 부처란 일정한 모습에 구애되는 게 아니다. 법이란 어느 한 곳에 머

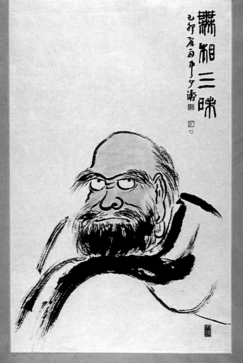

禪相三昧

心地含諸種
遇澤悉皆萌
三昧華無相
何壞復何成

물러 있는 게 아니니 법을 구할 때는 마땅히 어떤 특정한 것에 집착해서도 안되고 무시해서도 안된다. 무릇 앉아서 부처가 되려 한다면 그것은 곧 부처를 죽이는 일과 같다. 앉은 형태에 집착해서는 절대로 큰 도道를 볼 수가 없다."

마조는 이 가르침을 듣자 시원한 잣죽을 들이킨 것처럼 마음이 확 뚫렸다. 그는 당장에 스승을 향해 절을 한 다음 다시 물었다.

"마땅히 마음을 어떻게 가져야 무상삼매無相三昧의 경지에 들어가겠습니까?"

"마음의 지혜를 가꾸는 것은 마치 씨를 뿌림과 같고, 내가 너에게 법의 이치를 설하는 것은 하늘에서 내리는 소나기와 같다. 다행히 너는 나의 가르침을 받기에 적당한 인연을 갖추었으니 곧 〈도〉를 보게 되리라."

마조가 물었다.

"도는 형체와 색깔을 초월해 있는데 어떻게 그것을 본단 말입니까?"

"네가 갖고 있는 마음의 눈으로 볼 수 있다. 그것이 바로 무상삼매에 드는 일이다."

"도는 부수거나 다시 파괴할 수도 있는 것입니까?"

스승 회양이 대답했다.

"만일 도를 만든다든가 허문다든가, 모인다거나 흩어진다는 관점에서 다가가면 그 사람은 절대 도의 진면목을 볼 수 없다. 이제 내 시를 들어보라."

마음 밭에 여러 씨앗이 있으니
비를 맞으면 모두 싹이 트리라
삼매의 꽃은 모습이 없나니
어찌 이룸과 부서짐이 있으랴.

心地含諸種
遇澤悉皆萌
三昧華無相
何壞復何成

이 순간 마조는 확실히 깨쳐 마음이 모든 현상계에서 초연해질 수 있었다.

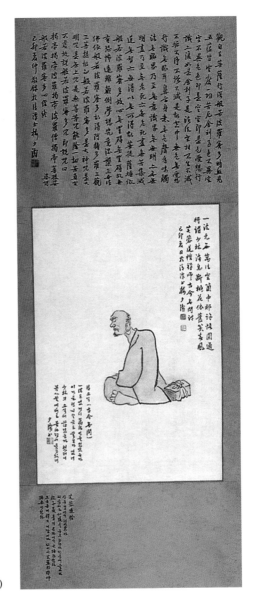

한 소식(古今無問)

부용도개(芙蓉道楷, 1043~1118)

일법一法도 없거니 만법萬法인들 알겠는가　　　一法元無萬法空
이 가운덴 깨달음도 쓸모가 없네　　　　　　　箇中那許悟圓通
소림少林의 소식이 끊겼는가 했더니　　　　　　將謂少林消息斷
복사꽃 예대로 봄바람에 웃고 있네.　　　　　　桃花依舊笑春風

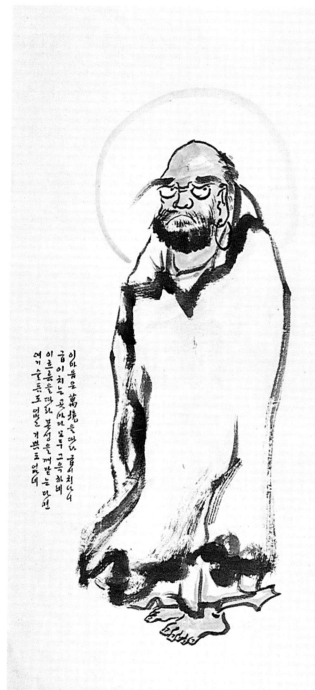

心隨萬境轉 轉處實能幽 隨流認得性 無喜亦無憂 戊寅初冬 楊岐方唐禪師於夕陽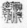

이 마음은 萬境을 따라 굴러서 나나니
구르는 곳마다 모두 그윽하네
이름을 따라 본성을 깨닫는 다면
여기 슬픔도 기쁨도 없느니

이 마음은

양기방회 (揚岐方會, 992~1049)

이 마음은 만경萬境을 따라 굽이치나니
굽이치는 곳마다 모두 그윽하네
이 흐름을 따라 본성을 깨닫는다면
여기 슬픔도 없고 기쁨도 없네.

心隨萬境轉
轉處實能幽
隨流認得性
無喜亦無憂

구름의 짝 있나니

양좌주 (亮座主, 唐代)

삼십 년이나
아귀餓鬼로 지내다가

지금에야 비로소
사람의 몸 되찾도다

청산에는 스스로
구름의 짝 있나니

동자童子여, 이로부턴
다른 사람 섬기라.

三十年來作餓鬼
如今始得復人身
靑山自有孤雲伴
童子從他事別人

황상람이 하루는 대안사大安寺 낭하에 나타나 소리내 우니,
이것이 양좌주를 선으로 전환시키는 계기가 됐다.
"무슨 일로 곡하시오."
"좌주를 곡합니다."
좌주란 경을 강의하는 스님이다.
"나 따위를 곡하심은 무슨 뜻입니까?"
"들자니 황상람이라는 사람은 마조대사 밑에서 출가해 한 마디 가르침으로 깨달았

三十年來作鏡鬼
如今始得誘後人身
青山自與周公室傳
童名從他事別人

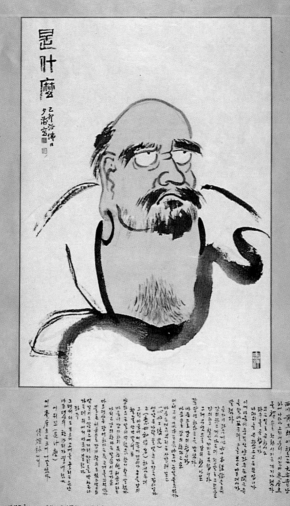

삼십년이나
아귀로 지내다가
지금에야 비로소
사람의 몸 되었도다

청산에 스스로
구름의 짝 있나니
동자야 이로부터
딴 사람 섬기라

다는데, 당신같은 좌주들은 경을 설한답시고 갈등만 일으키고 있으니 어쩌자는거요."

이에 마음이 움직인 양좌주는 개원사開元寺를 찾아갔는데, 그를 보고 마조대사가 말했다.

"듣자니 좌주께선 육십본경론六十本經論을 크게 강의하고 계시다는데, 정말로 그러신가요?"

육십본경론이란 육십 권으로 된 화엄경과 그 논서論書들을 이름이니, 중국의 선종이 팔십 권짜리 화엄경을 받든 것과는 달리 화엄종에서는 육십 권 쪽을 소의경전으로 삼은 데서 생긴 이름이다.

"강의라고 할 것까지는 못됩니다."

"그래, 무엇으로 강의하시나요?"

당연하다는 듯 양좌주가 맞받았다.

"마음으로 강의합니다."

"마음으로 강의한다고요?"

어처구니 없다는 듯 마조가 눈길을 주었다.

"마음은 재주부리는 사당패 같고(心如工伎兒), 생각은 가락을 맞추는 장구잡이 같다(意如和伎者)고 하셨는데, 그런 마음이 어떻게 경이나 논을 강의할 줄 안단 말이오."

양좌주는 말이 막혔으나 항거하듯 말했다.

"마음이 강의하지 못한다면, 허공이라도 가지고 강의한다는 말씀이신가요?"

마조대사는 당연하다는 듯 고개를 끄덕였다.

"물론 허공으로 강의할 수 있고 말고요."

말같지도 않다고 여겨져 자리를 박차고 나가는데, 뒤에서 마조가 불렀다.

"좌주!"

그래서 저도 모르게 고개를 돌리는 순간, 마조대사의 한 마디가 떨어졌다.

"이 뭐꼬(是什麼)"

이에 양좌주는 크게 깨달았다.

이는 『전등록』의 기술이거니와, 『선원몽구』에서는 마조대사의

「태어남으로부터 늙음에 이르기까지, 오직 이것!」이라는 말에 깨달았다 했고, 또 『조당집』은 계단을 내려가다가 깨달았다고 전하고 있다.

어쨌거나 크게 깨달은 양좌주가 다시 돌아와 예배함을 보고 마조대사가 말했다.

"멍청한 중 같으니! 예배해서 어쩌겠다는 거야?"

『조당집』에 의하면, 이 한 마디 말에 예배하고 일어나는 양좌주는 땀투성이가 되어 있었다는 것이다.

그리하여 엿새 동안이나 마조대사 곁에 시립하고 있던 양좌주는 하직인사를 올리고 돌아오자, 곧 대중을 모아놓고 말했다.

"내 일생의 공부는 미칠 사람이 없는 줄 알고 있었더니, 마조대사의 한 마디로 모두가 얼음이 풀리듯 없어지고 말았다."

그러고는 제자들을 해산시킨 다음 서산西山에 들어가 소식을 끊었다는 것인데, 학인을 해산시킬 때의 게송이 『조당집』에 나와있다.

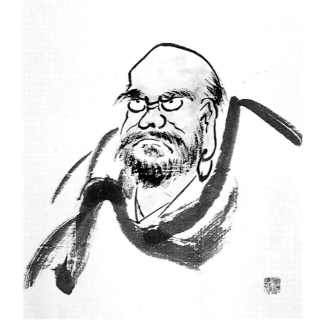

마음 못 찾음(覓心無)

승천 회(承天 懷)

마음을 못 찾음이 마음 편함이라 일러주니 覓心無處許心安
남을 속일 뿐 아니라 자신까지 속였네 不旦謾人亦自謾
동안同安이 이른 말을 곰곰히 추억하니 堪憶同安會解道
무심함도 오히려 한 관문 막힘이라네. 無心猶隔一重關

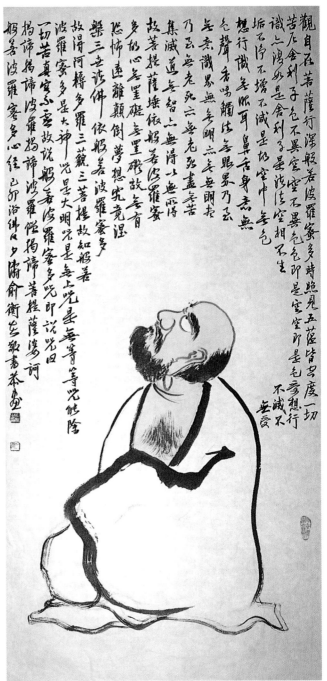

観自在菩薩行深般若波羅蜜多時照見五蘊皆空度一切苦厄舍利子色不異空空不異色色即是空空即是色受想行識亦復如是舍利子是諸法空相不生不滅不垢不淨不增不減是故空中無色無受想行識無眼耳鼻舌身意無色聲香味觸法無眼界乃至無意識界無無明亦無無明盡乃至無老死亦無老死盡無苦集滅道無智亦無得以無所得故菩提薩埵依般若波羅蜜多故心無罣礙無罣礙故無有恐怖遠離顛倒夢想究竟涅槃三世諸佛依般若波羅蜜多故得阿耨多羅三藐三菩提故知般若波羅蜜多是大神呪是大明呪是無上呪是無等等呪能除一切苦真實不虛故説般若波羅蜜多呪即説呪曰揭諦揭諦波羅揭諦波羅僧揭諦菩提薩婆訶般若波羅蜜多心経 己卯浴佛之夕 濤餘衡至齋書 本出 □ □

반야심경(般若心經)Ⅱ

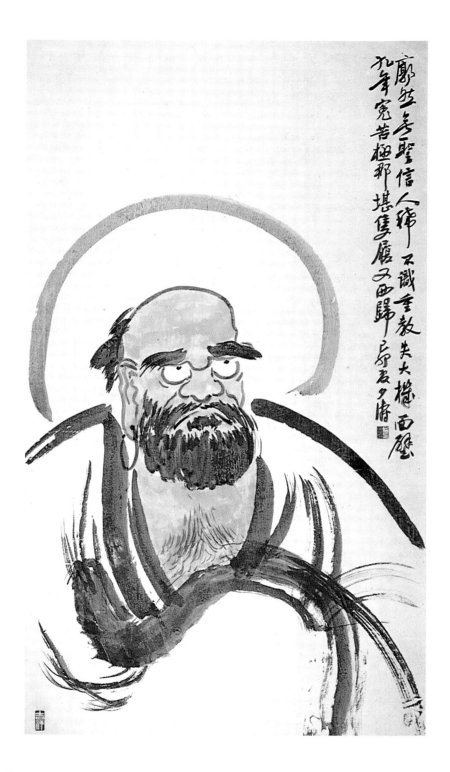

廓然無聖信人稀
不識重教失大機
西歸
北年寬若梧那堪隻履又
面壁
長斗辰夕湯

화살이 허공을 꿰뚫고

천복 일(薦福 逸)

확연하다 하니 한 화살이 허공을 꿰뚫고
모르겠다 한 것은 거듭 송곳으로 쑤신 것일세
양무제는 어디로 가 버렸는가
천고만고에 소식이 없네.

廓然一鏃遼空
不識重下錐刺
梁王不知何處去
千古萬古無消息

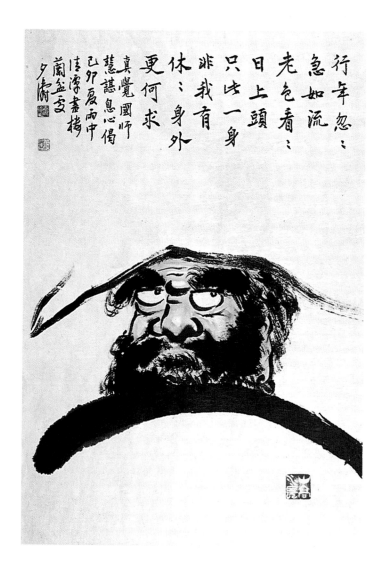

식심게(息心偈)

진각국사혜심(眞覺國師慧諶, 1178~1234)

바삐 가는 세월이 흐르는 물 같아 行年忽忽急如流

볼수록 늙은 빛이 머리 위에 오르네 老色看看日上頭

내 가진 것이라곤 이 한 몸뿐이니 只此一身非我有

두어라, 이 한 몸 밖에 또 무엇을 구하랴. 休休身外更何求

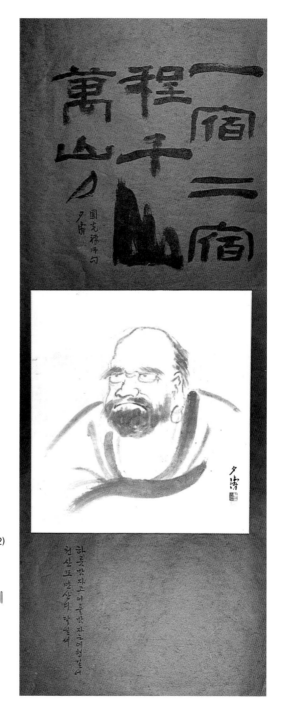

여행길

원광경봉 (圓光鏡峰, 1892~1982)

하룻밤 자고 이틀밤 자는 여행길에
천산 또 만산의 달일세.

一宿二宿程
千山萬山月

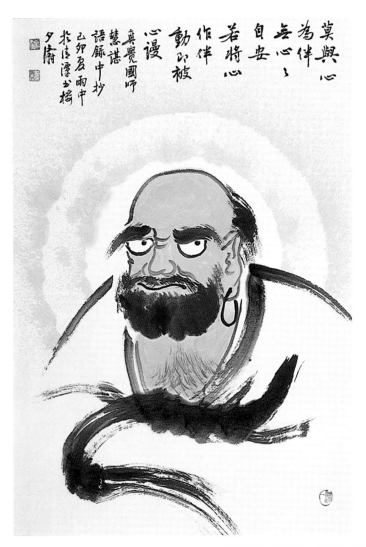

마음과 짝하지 말라(上堂云)

진각국사혜심(眞覺國師慧諶, 1178~1234)

마음과 짝하지 말라	莫與心爲伴
마음이 없으면 마음이 저절로 편안하리라	無心心自安
만약 마음과 짝했다간	若將心作伴
걸핏하면 마음에 속으리라.	動卽被心謾

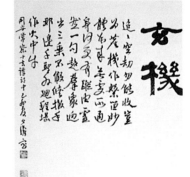

현기(玄機)

동안상찰(同安常察, 宋代)

먼 공겁空劫으로도
거두지 못하거늘

번뇌의 작용 탓에
세속에 묶일 줄이…?

도道의 본체本體에는
본래 장소 없거니

온 몸의 그 어디라
자취 있으랴

그 일구一句 삼라만상
뛰어넘어서

삼승三乘 아득 벗어나니
수행 아니 빌린 그것

어디에 손놓았기
천성千聖 밖에서

길 돌아와 불 속의
소 되는 거야.

迢迢空劫勿能收
豈爲塵機作繫留
妙體本來無處所
通身何更有蹤由
靈然一句超群象
迥出三乘不假修
撒手那邊千聖外
廻程堪作火中牛

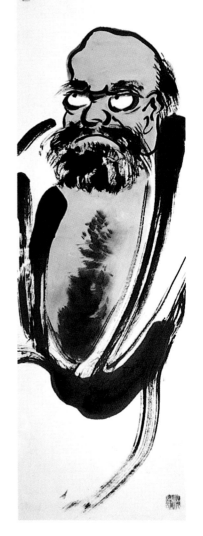

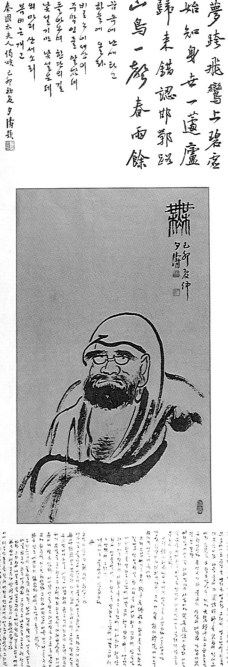

夢跨飛鸞上碧虛
始知身世一遽廬
歸來錯認邯鄲路
山鳥一聲春雨餘

외마디 산새소리

진국태부인(秦國太夫人, 宋代)

꿈 속에 난새 타고
하늘에 올라

비로소 이 세상이
주막인 줄 알았네

돌아오며 한단邯鄲의 길
낯설기만 낯설은데

외마디 산새 소리!
봄비는 개고.

夢跨飛鸞上碧虛
始知身世一遽廬
歸來錯認邯鄲路
山鳥一聲春雨餘

80

진국태부인은 송宋의 승상丞相 장준張浚의 어머니니, 성은 계씨計氏요, 법명은 법진法眞이라 했다. 예전에는 남편이나 아들이 귀히 되면 부인이나 부모에게도 관작을 내리는 법이라, 그래서 받은 것이 〈진국태부인〉이다. 아들 둘이 다 원오선사圓悟禪師를 사사하여 선에 조예가 있었고, 또 원오선사의 제자 대혜선사大慧禪師도 스승으로 받든 터이니까, 온 식구가 다 불교의 신심이 대단한 가정이었던 것 같다.

이런 집에 어느 날, 대혜선사의 사법제자 개선도겸開善道謙이 들러 며칠을 유숙하게 되고, 이 일은 당연히 태부인에게도 알려져 안으로 불러서 만났다.

"그래 경산화상徑山和尚께서는 어떤 방식으로 수행하라 이르십니까?"

경산화상이란 대혜선사니, 그가 경산의 능인선원能仁禪阮에 거주한 데서 생긴 이름이다.

"우리 스님께서는 오직 구자무불성狗子無佛性의 화두(공안)를 들게 하시나, 절대로 적절한 말 한마디를 해내려 해도 안되며, 생각하려 해도 안되며, 이 화두를 드는 순간에 이해하려 해도 안되며, 입을 열어 이 화두를 말하는 순간에 깨달으려 해도 안되니,

〈개에도 불성이 있습니까?〉

〈무無!〉

오직 이렇게만 관觀하게 하십니다."

개에도 불성이 있느냐는 물음에 조주스님이 〈무〉라고 한 것이 무자화두無字話頭라는 것인데, 왜 무임이 되느냐느니, 그렇게 말한 진의는 무엇이냐느니, 어떻게 대답해야 옳은 것이 되느냐느니 하는 일체의 분별을 포기하고, 무 자체가 되라는 것이 대혜선사의 지시내용이라 할 수 있다.

이에 감명을 받은 태부인은 그 후로 열심히 무자화두에 정진하였다. 그러나 예전같이 예불하고 경을 독송하는 것도 빠뜨리지 않았다. 이에 도겸이 충고했다.

"우리 스님이 늘 말씀하시되, 선에 정진할 때는 경을 읽든가 예불하든가 하는 일마저 그만두고 마음을 오로지 해 참구하라. 그리하여 깨달음을 얻은 뒤에는 예전처럼 경을 읽고 예배하고 한다 해도 모두가 묘용妙用임이 된다고 하셨습니다."

이에 태부인은 모두를 젖혀버리고 선정에만 열중하였고, 그러던 어느 날 밤 깜빡 졸다가 놀라서 깨어나는 순간에 활짝 깨달았다. 그리하여 몇 수의 게송을 지어 도겸을 통해 대혜선사에게 바치는데 앞에 든 시도 그 중의 하나다.

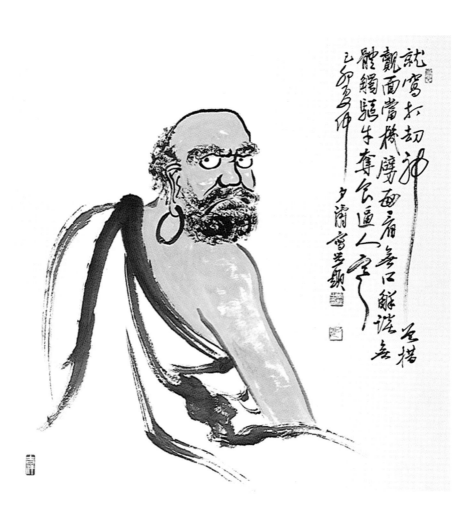

就窩枯劫神
覿面當機劈面看各口難諸為
體鏤騎牛奪食通人字

乙卯四年佛

夕瀾雪芳題

즉물계신(卽物契神)

작자미상

도둑의 소굴 털어 귀신도 손들 듯이
되받아치는 솜씨 똑바로 보라

입이라 말함 없고 몸이라 닿음 없되
소쫓고 밥을 뺏고 알몸을 만드놓다

就窩打劫神曾打
覰面當機劈面看

無口解談無體觸
驅牛奪食逼人寒

就窩打劫 : 도둑의 소굴을 터는 것. 도둑이 훔쳐다 놓은 것을 도리어 훔치는
　　　　　것.

神曾打 : 귀신도 진작 손을 놓고 방관할 수밖에 없었다는 것.

覰面當機 : 문답에 있어서, 상대가 나오는 데 따라 정면에서 부딪쳐가는 일.

劈面 : 똑바로. 정면에서.

無口解談無體觸 : 입이 있어도 말함이 없고, 몸이 있어도 닿을 수 없는 것. 그
　　　　　　　정체를 파악하지 못하는 일.

驅牛奪食 : 밭가는 농부에게서 소를 뺏어 달아나게 하고, 굶주린 자로부터 밥
　　　　　을 뺏어 그나마 못 먹게 만드는 일.

逼人寒 : 추위에 떠는 자로부터 옷을 벗겨 더욱 춥도록 몰아세우는 뜻.

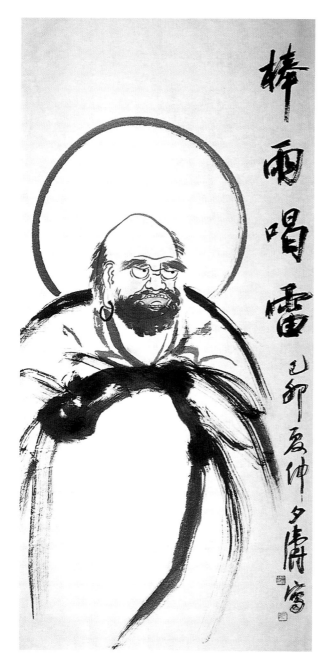

방우할뢰(棒雨喝雷)

방棒이 비오듯 하며
할喝이 번개를 일으키도다

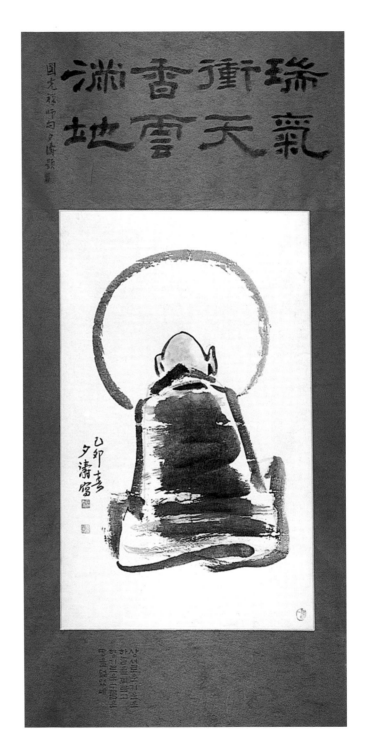

서기(瑞氣)

상서로운 기운은
하늘을 찌르고
향기로운 구름은
땅을 덮었네

瑞氣衝天
香雲滿地

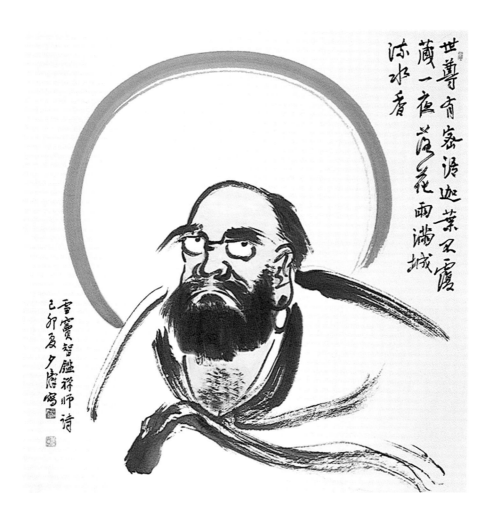

세존의 밀어(密語)

설두지감(雪竇智鑑, 1105~1192)

세존께는 숨기신 말씀 계셔도	世尊有密語
가섭은 가림 없이 이해했나니	迦葉不覆藏
보라, 하루밤 비에 꽃잎은 져서	一夜落花雨
물에 떠 흐르는 온 성(城)의 향기!	滿城流水香

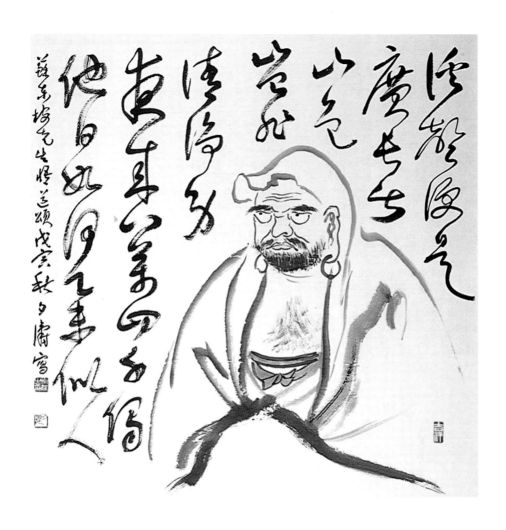

오도송(悟道頌)

소식(蘇軾, 1036~1101)

개울물 소리 이 무진법문이요	溪聲便是廣長舌
산빛은 그대로 부처의 몸인 것을	山色豈非淸淨身
어젯밤 깨달은 이 무진한 소식	夜來八萬西千偈
어떻게 그대에게 설명할 수 있으리.	他日如何擧似人

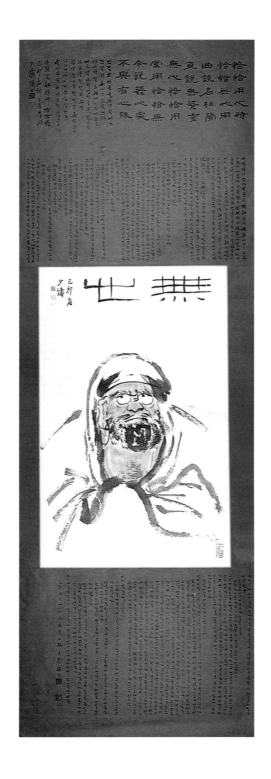

무심(無心)

우두법융(牛頭法融, 594~657)

적절히 마음을 쓰려 할 때는
적절히 무심無心 그것을 쓰라.
자세한 말 명상名相에 지치게 하고
바로 설하면 번거로움 없나니,
무심을 적절히 쓰면
항상 쓴대로 적절히 무無임 되리.
그러기에 이제 무심 설해도
유심有心과 전혀 다르지 않으니라.

恰恰用心時　恰恰無心用
曲談名相勞　直設無繁重
無心恰恰用　常用恰恰無
今設無心處　不與有心殊

　이 게송의 작자 법융은 난융懶融·난융爛融이라고도 표기되니, 이르는 바 우두종牛頭
宗의 개조開祖다. 그 법계法系는 달마·혜가·승찬·도신道信으로 이어오다가 법융·홍
인弘忍으로 갈라진 것이어서, 홍인 계통을 동산종東山宗이라 하는 데 대해, 법융의 선
맥을 우두종이라 일컫는다. 과연 법융이 도신의 제자냐 하는 데는 검토할 점이 있겠
으나, 전등록은 이런 이야기를 전하고 있다.
　법융이 우두산 유서사幽棲寺 북쪽의 석실에서 좌선에 열중하고 있던 때의 일이다.
멀리서 우두산의 기상氣象이 심상치 않음을 본 도신선사는 저기에는 필시 도인이 있
을 것이라 하여 찾아갔는데, 먼저 절에 들러 스님에게 물었다.

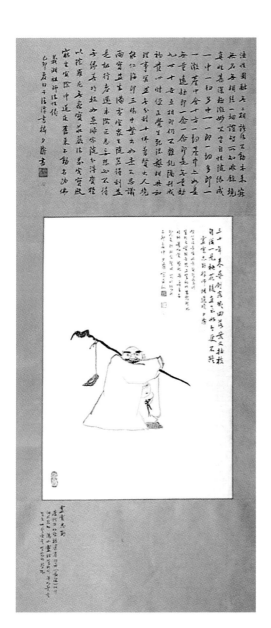

오도송(悟道頌)

영운지근(靈雲志勤, ?~820?)

삼십년 동안 마음 찾던 나그네	三十年來尋劍客
잎지고 꽃피는 것 그 얼마나 보았던가	幾回落葉又抽枝
이제 복사꽃 한 번 본 후로는	自從一見桃花後
다시는 더 의심할 게 없어졌네	直至如今更不疑

티끌같은 이 마음(偈頌)

작자미상

티끌같은 이 마음 다 헤아리고
큰 바다 저 물을 다 마셔도
허공 끝 모두 알고 바람 잡아온다 해도
그 모습 그릴 길 바이 없어라.

刹塵心念可數知　大海水中可飲盡
虛空可量風可繫　無能盡說佛功德

刹塵 : 생각이 먼지와 같이 많음을 비유한 말.

可數知 : 모두 세어서 알 수 있다.

虛空可量 : 허공의 넓이를 다 헤아려 알다.

無能 : 능히 ～할 수가 없다.

功德 : 어떤 개체가 지니고 있는 능력과 특성.

"여기에 도인이 있는가요?"

그러자 한 스님이 대답했다.

"출가한 사람치고 누가 도인이 아니란 말입니까?"

"그래요? 그러면 누가 도인이오."

그러자 그 승려는 대답이 없고 곁에 있던 스님이 말했다.

"여기서 십리 쯤 들어간 산골짜기에 법융이라는 사람이 사는데 게으름뱅이 법융이라는 뜻에서 〈난융〉이라는 별명이 붙어 있습니다. 그도 그럴 것이 어찌나 게으른지, 누가 나타난다 해도 일어나는 일이 없고 인사를 받는다 해도 합장하는 법이 없는 괴짜입니다. 혹 도인이라서 그런지도 모르지요."

그래서 찾아갔더니 아닌게 아니라 바위 위에 결가부좌하고 있는 사람이 있었는데 객이 나타났건만 거들떠 보지도 않았다. 이에 말을 걸어보았다.

"여기서 무엇을 하고 계십니까?"

"마음을 관觀하고 있소."

"마음을 관한다 하셨나요? 그렇다면 마음을 관하는 것은 어떤 사람이며, 마음은 어떤 물건이오?"

말이 막힌 법융은 자기 앞에 나타난 것이 예사 사람은 아니라 싶었던지 그제서야 일어나 인사하고 물었다.

"대덕께서 거처하시는 곳은 어디십니까?"

"나는 일정한 곳 없이 바람 부는 대로 떠돌아 다니는 사람입니다."

그러자 법융은 머리를 갸우뚱하더니 이상스러운 소리를 했다.

"혹시 도신선사를 아시는지요?"

다소 놀란 도신이 물었다.

"왜 그 분에 대해 물으십니까."

"고덕하심을 흠모한 지 오래되었는데 한 번 뵙고 싶은 마음이 간절한 탓입니다."

그래서 하는 수 없어 도신은 자기라고 털어놓자 기뻐한 법융은 거기서 멀잖은 곳에 있는 암자로 모시고 간 것까지는 좋았으나, 암자라야 형편없는 움막인데가 그 둘레에는 호랑이 발자욱 천지였다.

이에 도신선사가 두 손을 들어 두려워하는 몸짓을 해보이자 법융이 말했다.

"스님에게도 이런 데가 있으시군요."

"이런 데가 있다니, 그래 무엇을 보고 하시는 말씀이오?"

그러나 법융은 대답이 없었는데, 조금 후 도신선사는 법융이 평소에 좌선하는 데

쓰는 바위가 눈에 띄자 거기에 크게 〈불佛〉 자를 써놓았다. 이를 보고 있던 법융은 머리가 쭈뼛 곤두서는 듯한 공포감에 휩싸였으니, 이제부터는 좌선할 때마다 부처님을 궁둥이 밑에 깔고 앉음이 되겠기 때문이었다. 이를 본 도신의 입에서 한마디가 떨어졌다.

"스님에게도 이런 데가 있었군요."

이에 마침내 굴복하여 도를 물으니, 도신선사는 대략 이런 내용을 설해주었다.

"백천百千의 법문도 한 가지로 마음에 귀결되며, 항하사의 묘덕妙德도 모두가 마음에 있으니, 온갖 계문戒門 · 정문定門 · 혜문慧門에 신통변화가 온통 구족되어 있다 해도 그대의 마음을 떠난 곳에 독자적으로 있는 것과는 다르다. 따라서 일체의 번뇌 · 업장도 본래 공할 뿐이며 일체의 인과도 모두가 꿈이나 허깨비같을 뿐이니, 벗어나야 할 삼계三界가 있는 것도 아니며, 구해야 할 보리가 있는 것도 아니다. 인人과 비인非人이 성상性相에 있어 평등하며, 대도大道는 어떤 실체도 있지 않으므로 분별이 끊어진 경지다. 이같은 것을 그대는 얻고 있어서 모자람이 없으니 부처님과 어떤 차이가 있단 말인가. 다시 다른 어떤 법이 있음은 아니니 그대는 다만 마음 내키는대로 자재히 살아가면 될 따름이다. 그러므로 관행觀行을 닦으려 말며, 마음을 맑게 하려고도 애쓰지 말라. 탐진貪瞋을 일으키지도 말며, 비탄하는 정을 품지도 말라. 걸림없이 뜻대로 행동하여 모든 선을 짓지도 말며, 모든 악을 짓지도 말라. 행주좌와行住坐臥와 눈에 띄는 모두가 부처님의 묘용妙用이니 언제나 즐거워 근심이 없으므로 부처님이라 이르는 것이다."

이에 법융이 물었다.

"그러한 절대적인 마음을 누구나 고루 갖추고 있다면 무엇이 부처요, 무엇이 마음입니까?"

"마음 아니면 부처를 묻지 못할 것이니, 부처에 대해 묻는 그것이 마음 아님이 없다고 해야 한다."

"관행을 닦지 말라 하셨는데, 그렇다면 그릇된 생각이 일 때에는 어떻게 제거합니까?"

"생각에 좋고 나쁨이 있음은 아니니, 좋고 나쁘다 함은 마음이 일으킨 분별에 지나지 않는다. 마음이 좋으니 나쁘니 하는 이름을 뒤집어 씌우지 않는다면 그 그릇된 생각이라는 것이 어떻게 일어나겠는가."

이리해 도신선사의 법을 받아 우두종이 생겨나기에 이르렀다는 것이다.

직관(直觀)

一日不作
一日不食

하루 일하지 않으면
하루 먹지 않는다.

하루 일하지 않으면 하루 먹지 않는다.

백장회해白丈懷海선사의 좌우명이다.

백장은 아흔 넷 해를 살았다. 그의 말년에 관해서 감동적인 일화가 하나 있다.

제자들은 그가 너무 늙었음을 염려해 농사일을 그만 하도록 권했지만 그는 막무가내였다.

그래서 제자들은 하는 수 없이 연장을 감추어 버렸다. 백장은 없어진 연장을 찾아 사방을 뒤지다 끝내 찾지 못하자 단식을 하기 시작했다. 도리없이 제자들은 연장을 도로 내주었다.

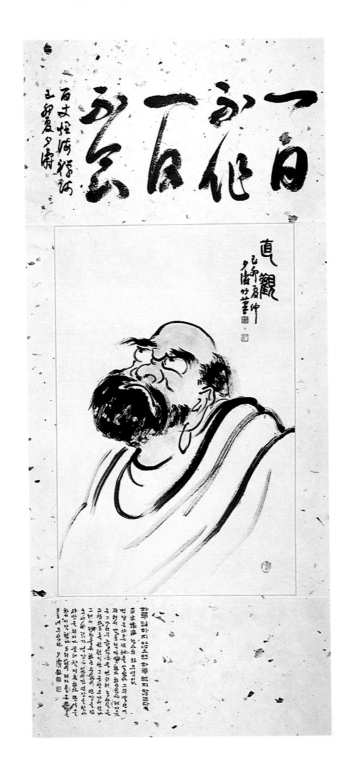

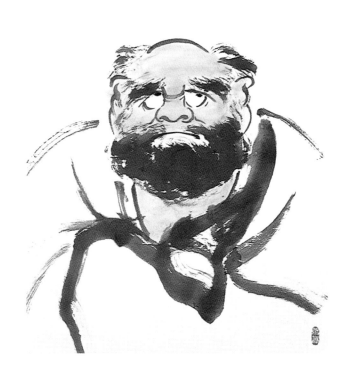

南泉因趙州問如何是道泉云平常心是道
州云還可趣向否泉云擬向即乖州云不擬爭
知是道泉云道不屬知不屬不知知是妄覺不
知是無記若真達不擬之道猶如太虛廓然
洞豁豈可強是非也州於言下頓悟

無門曰南泉被趙州發問直得瓦解冰消分疎
不下趙州縱饒悟去更參三十年始得

頌曰春有百花秋有月夏有涼風冬有雪
若無閒事掛心頭便是人間好時節

己卯冬余爲八錄無門關十九平常是道
花溪潭書蒙夕庵傅豪並書

평상시도(平常是道)

南泉因趙州問 如何是道 泉云平常心是道 州云 還可趣向否
泉云 擬向卽乖 州云 不擬爭知是道
泉云 道不屬知不屬不知 知是妄覺 不知是無記 若眞達下擬之道
猶如太虛廓然洞豁 豈可强是非也 州於言不頓悟

　남전이 어느날, 조주가 "도란 어떤 것입니까?" 하고 물으니, 전이 "평상의 마음이
도다." 하였다. 주가 "또한 취향할, 수 있습니까?" 하니, "취향하려 하면 어긋난다."
하였다.
　"취향하지 않으면 어떻게 도인 줄 알겠습니까?"
　"도는 아는 것이나 알지 못하는 것에 속하는 것이 아니다. 안다면 망각이요, 알지
못한다면 무기다. 만약 진정으로 의심치 않는 도를 알았다면, 마치 허공과 같이 텅 비
고 탁 트일 것이니, 어찌 옳고 그르고를 따질 수 있겠는가."
　주가 이 말에 돈오하였다.

無門曰 南泉被趙州發問 直得瓦解氷消 分疏不下
趙州縱饒悟去 更參三十年始得

　무문은 말한다. 남전은 조주의 물음을 받고, 바로 기와가 풀리고 얼음이 녹듯 실없
이 풀려, 주제를 확실히 파악하지 못하였고, 조주는 설사 깨달았다고 하더라도 다시
30년은 참구해야 할 것이었다.

頌曰 春有百花 秋有月 夏有凉風 冬有雪 若無閑
事掛心頭 便是人間好時節

　봄에는 온갖 꽃 가을은 밝은 달, 여름엔 시원한 바람 겨울엔 눈.
　만약 한가하여 마음에 걸림이 없으면, 바로 인간의 좋은 시절이네.

－무문관無門關에서－

廓然無聖

己卯夏 夕廬希安寧

확연무성(廓然無聖)

혼성자(混成子)

확연하여 성스러울 것 없다는 말 믿는 이 드물고
알지 못한다고 또 말해서 큰 기회 놓쳤네
면벽 9년도 지긋지긋 하거늘
또 어찌 신짝 메고 서천으로는 가는가.

廓然無聖信人稀
不識重敎失大機
面壁九年寃苦極
那堪隻履又西歸

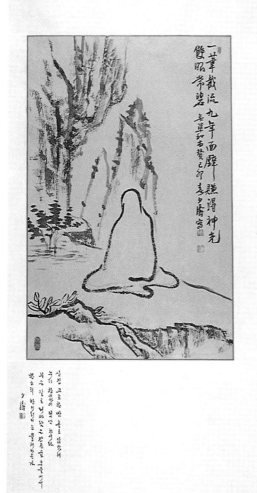

산집 고요한 밤

야보도천(冶父道川, ?~?)

산집 고요한 밤 홀로 앉았네	山堂靜夜坐無言
누리 한없이 적막하여라	寂寂寥寥本自然
무슨 일로 저 바람은 잠든 숲 흔들어서	何事西風動林野
한 소리 찬 기러기는 울며 가는가.	一聲冷寒鴈唳長天

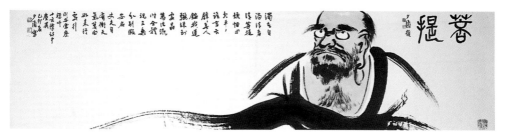

진이(塵異)

동안상찰(同安常察, 宋代)

탁濁한 것은 탁하고
청정한 건 청정하되

보리와 번뇌는
공이라 평등토다

누가 말하는가, 변화卞和의 보배
아는 사람 없다고?

나는 이르리, 이룡驪龍의 그 구슬은
어디서나 빛나는 것

만법萬法이 없어질 때
체體의 전신 나타나며

삼승三乘의 그 분별도
편의상의 이름이니

대장부 하늘 찌를
기개 곧 있는 바엔

여래如來 가신 곳으로는
가지를 마라

濁者自濁淸者淸
菩堤煩惱等空平
誰言卞璧無人鑑
我道驪珠到處晶
萬法泯時全體現
三乘分別假安名
丈夫自有衝天氣
莫向如來行處行

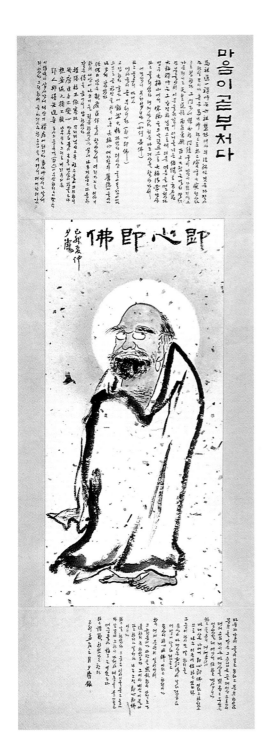

마음이 곧 부처다

 마조도일선사馬祖道一禪師는 육조혜
능六祖慧能대사의 법손法孫이다. 혹은
마대사馬大師라고도 하고 보봉대적寶
峯大寂선사라고도 칭하고 있다. 그 문
하에 걸출傑出들이 많이 나왔지만 그
가운데서도 천황도오天皇道悟 남전보
원南泉普願 백장대지百丈大智는 널리
알려진 분들이며 이분들과 같이 어
깨를 겨눈 준걸俊傑로 고명高名한 대
매선사大梅禪師는 그 강직한 성격으
로써 더욱 이름을 떨쳤다. 명주 대매
산에서 크게 종풍宗風을 드날렸으므
로 대매 법상法常선사라고 불리었다.
대매선사가 처음 마조대사를 찾아가
서

 "어떤 것이 부처입니까?(如何是
佛)"하고 물으니 마대사

"이 마음이 곧 부처니라.(即心即佛)"고 답하자 언하言下에 활연대오豁然大悟하였다. 더이상 물어볼 것이 없음으로 곧 하직을 하고 이후 대매산 매자진의 구은舊隱에 들어가 나오지를 않았다.

승속僧俗의 많은 친우도반親友道伴들이 찾아가서 여러가지로 이야기하며 세상에 나오기를 권유하였으나 끝내 나오지 않고 다음과 같은 게偈를 읊어서 답하였다.

부러져 꺾인 고목 찬수풀에 의지하니
아무리 봄이 온들 변심이 있을소냐
나무꾼도 그대로 버두거든
영인郢人(도시의 풍류객)이 무엇하려 굳이 찾으리

推殘枯木依寒林　幾度逢春不變心
樵客遇之猶不顧　郢人那得苦進尋

이 게송이 삽시간에 제방의 선방禪房에 퍼지자 마대사께서도 알게 되었다.

그리하여 곧 마대사는 한 스님을 시켜서 대매한테 가서 다음과 같이 물어보고 오라고 분부하였다. 분부를 받은 그 스님은 곧 대매산으로 가서

"대매스님께서는 마대사를 뵈옵고 무엇을 얻었길래 여기서 주住하십니까?" 하고 물으니 대매스님

"마대사는 나에게 즉심즉불即心即佛이라고 하셨으므로 나는 이 속에 주住하고 있노라."

그 중이 다시 또 말하기를

"요사이 마대사는 교법教法이 달라졌습니다."

"어떻게 달라졌는고?"

"요사이 비심비불非心非佛이라고 하더이다." 하니 대매 분연히 일어서며

"그 늙은이가 사람을 혹란惑亂하니 아직도 요달了達하지 못하였도다. 그이야 비심비불이라고 하거나 말거나 나는 오직 즉심즉불 뿐이니까" 하고 말하였다. 그 중은 이야기를 듣고 낱낱이 고하니 마대사 대중을 모아놓고

"대중들아! 매자梅子는 이겼도다!" 라고 찬탄讚歎하였다고 한다.

활안(活眼)

원광경봉(圓光鏡峰, 1892~1982)

한쪽 활안으로 대천세계 쳐부수니
어떤 눈이 이러한가, 푸르고도 밝은 눈일세
활안이 처음 트이니
물은 흐르고 꽃이 피네.

一隻活眼爍破大千
何者是眼碧眼碧眼
活眼初動
水流花開

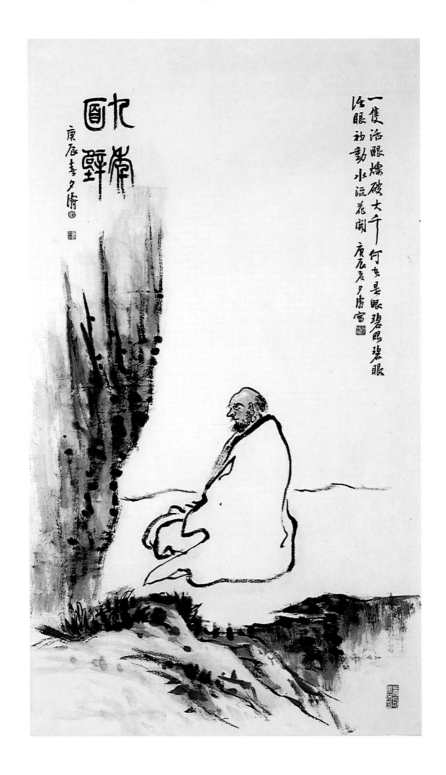

一隻活眼爍破大千
活眼初動水流花開
何者是眼碧鳳璩眼
庚辰庚夕盦寫

九疇
齯盦
庚辰春夕盦

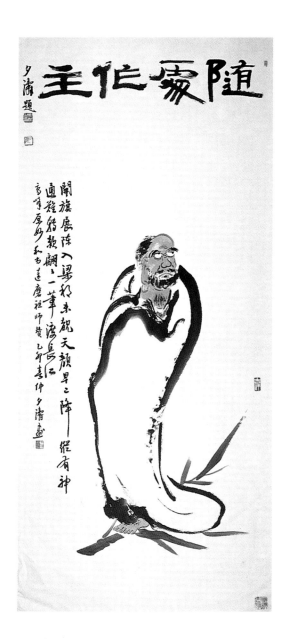

달마 조사(達磨祖師)

고봉원묘(高峰原妙, 1238~1295)

깃발을 펴고 진을 뻗쳐 양나라로 들어가니　　開旗展陣人梁邦
천자를 보기도 전에 임 항복하였네　　　　　　未覩天顔早己降
비록 신통력이 있으나 관안을 번복하기 어려우니　縱有神通難轉款
너풀너풀 한 갈대 잎으로 장강長江을 건너가도다.　翩翩一葦渡長江

벽상시(壁上詩)

풍간(豊干, 唐代)

본래 한 물건도 없음이여
티끌 묻을 것 또한 없나니
만일 이 이치를 깨달았다면
두 눈을 부라리며 앉아 있을 필요
없네.

本來無一物
亦無塵可拂
若能了達此
不用坐兀兀

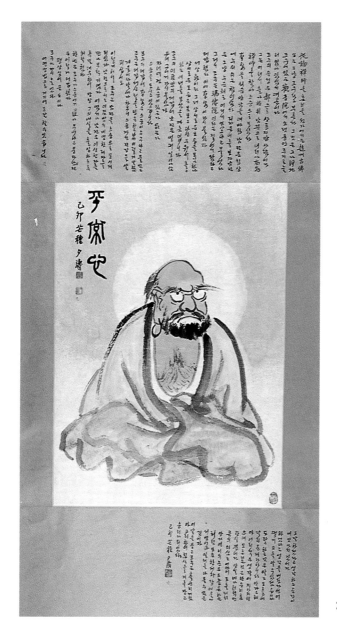

평상심(平常心)

　　종심선사從諗禪師를 흔히들 선가에서는 조주고불趙州古佛 또는 그냥 조주라고 부른다. 그것은 그가 하북河北 조주에 있는 관음원觀音院에서 오랫동안 주지로 눌러앉아 있었기 때문이다.

조주의 속성은 학郝으로 산동지방 사람이다.

그는 어려서 출가한 뒤 남쪽으로 내려가 남전선사南泉禪師를 찾아 스승으로 모셨다.

남전南泉을 처음 만났을 때 마침 남전은 침상에 누워 쉬는 참이었다. 젊은이를 보자 남전은 그냥 누운 채로 어디서 왔느냐고 물었다. 그래서 조주는 서상원瑞像院이라는 절에서 왔다고 대답했다. 이에 남전이 다시 물었다.

"서상원이라 그래 상서로운 모습을 보기나 했나?"

"상서로운 모습은 못보고 다만 누워서 졸고 있는 여래를 보았을 따름입니다."

조주의 이 뜻밖의 대답에 남전은 벌떡 일어나 앉으며 그에게 다시 물었다.

"자네에겐 스승이 있는가, 없는가?"

"스승을 모시고 있습니다."

조주의 대답에 남전은 스승이 누구냐고 물었고 조주는 대답 대신 절을 넙죽 하고나서 이렇게 말했다.

"겨울이라 날씨가 차오니 스승께선 건강을 살피십시오."

이렇게 해서 조주는 남전을 스승으로 모시게 되었다. 남전으로서도 이 뜻밖의 비범한 제자를 만나 무척 기뻤다. 어쨌거나 남전은 이 신참자를 특별대우하여 당장 그의 내실을 출입하도록 허락했다.

한번은 조주가 스승에게 도道가 무어냐고 묻자 남전은 이렇게 대답했다.

"평상심이 도이다."

조주가 다시 물었다.

"어떤 방법으로 거기에 도달할 수 있습니까?"

"도달하겠다고 생각하는 순간 이미 빗나간 것이다."

"하겠다는 생각을 버린다면 어떻게 도를 알 수 있겠습니까?"

"도라고 하는 것을 알고 모르고에 달린 문제가 아니라 안다고 해야 어리석은 생각에 지나지 않으며 모른다는 것은 단순히 혼란일 뿐이다. 만일 네가 터럭만큼의 의심도 없이 도를 깨쳐 안다면 너의 눈은 드높은 하늘처럼 모든 한계와 장애물에서 벗어나 일체를 다 볼 수 있을 것이다."

이 말을 듣고 조주는 홀연히 깨쳤다. 그리하여 정식으로 계를 받고 승려가 되었다.

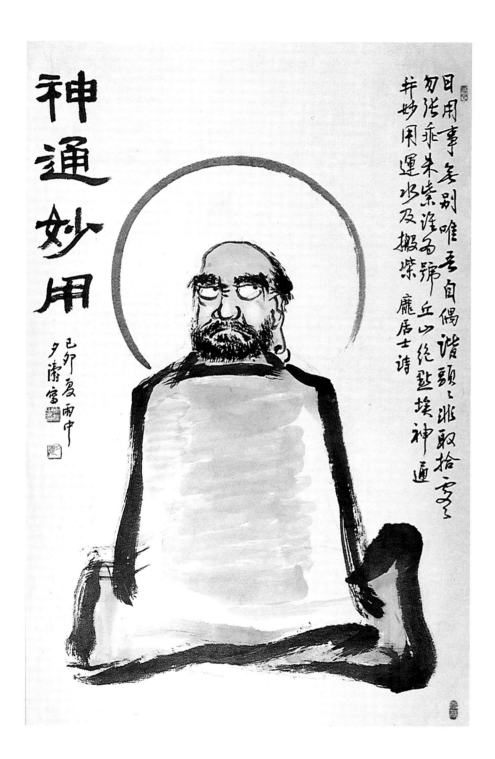

神通妙用

己卯夏雨中
夕齋室

日用事無別　唯吾自偶諧　頭頭非取捨　處處勿張乖　朱紫誰為號　丘山絕點埃　神通並妙用　運水及搬柴　龐居士詩

신통묘용(神通妙用)

방거사(龐居士, ?~785)

일상사가 다를 것이 없나니
내가 스스로 하나가 될 뿐
무엇이나 취사取捨 없으매
어디서건 어긋남은 없도다
주자朱紫를 누가 귀하다 이르던가
청산에는 한 점의 티끌조차 없는 것을……
신통묘용이 무어냐 하면
물을 긷고 땔나무 나르는 일.

日用事無別　唯吾自偶諧
頭頭菲取捨　處處勿張乖
朱紫誰爲號　丘山絕點埃
神通并妙用　運水及搬柴

日用事 : 일상생활에서의 여러가지 일(행위).

偶諧 : 우偶는 짝을 이루는 것. 둘이 대립하는 것. 해諧는 합승하는 것. 서로
　　　어울리는 뜻. 대립이 없어지는 일. 하나가 되는 일.

頭頭 : 온갖 현상의 하나하나.

取捨 : 마음에 드는 것은 취하고 마음에 안드는 것은 버리는 것. 선택하는 일.
　　　분별하는 일.

張乖 : 활이 반대쪽으로 휘는 뜻이니, 일의 어긋남을 이른다. 본래 괴장乖張이
　　　바른 말이나 운韻관계로 장괴라 한 것.

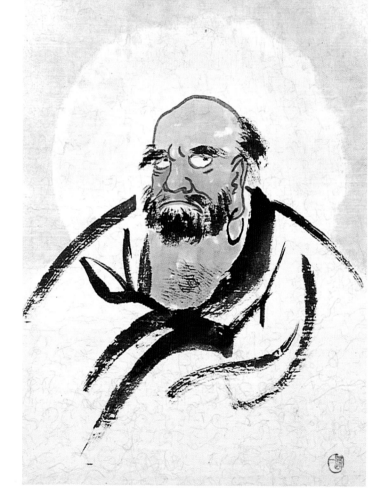

航海西來十萬里
只為將傳一事耳
對我梁王調不同
如秋滿月意悠悠
一葦渡江向魏時
清風護送平波巾
堪恨江邊釣叟き
當時見伊不捉倒
若也捉倒無去來
後免神光斷臂苦
太古善恩禪师
達磨讚
佛紀二五四年庚辰
浴佛後 古夕僑

항해십만리
(航海十萬里)

조의(祖意)

동안상찰(東安常察, 宋代)

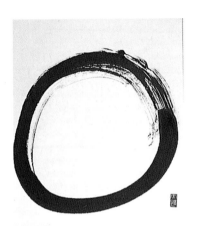

조사祖師의 뜻 공空 같으나
공도 아니니

공덕의 유무有無에야
그 어찌 떨어지리

삼현三賢조차 이 취지
밝히진 못하거늘

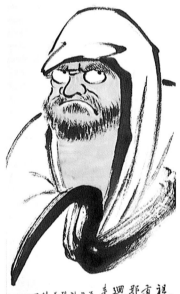

더구나 십성十聖으론
어림 없도다

보라, 그물 뚫고 나온 고기
되려 물에 머무는데

길 돌아온 석마石馬는
비단굴레 벗었음을

간곡히 서래西來의 뜻
일러 주노니

서래건 동래東來건
애초에 묻지 말라.

祖意如空不是空　靈機爭墮有無功
三賢尚未明斯旨　十聖那能達此宗
透綱金鱗猶滯水　廻途石馬出紗籠
殷勤爲說西來意　莫問西來及與東

서래(西來)의 뜻

작자미상

서래의 뜻 과연 무엇인가
일엽편주 맑은 바람, 만리에 파도 이네
구 년 동안 앉았으나 얻은 것은 하나 없어
소림의 허공에는 달만 저리 밝았네.

西來祖意果如何
一葦清風萬里波
面壁九年無所得
少林空見月明多

葦 : 갈대.

面壁九年 : 달마대사가 중국의 少林窟에서 구년 동안 벽을 마주하
고 앉아 참선 수행한 사실.

온 산에 도리꽃

작자미상

서래의 은밀한 뜻 누가 알리
보이는 것 들리는 것 이 모두가 그 이치네
봄이 깊어가는 작은 집, 취하여 누웠나니
온 산에 도리꽃, 두견이 우네.

西來密旨孰能知
處處明明物物齊
小院春深人醉臥
滿山桃李子規啼

齊 : 동등하다.

滿産 : 온산, 산에 가득.

桃李 : 복숭아꽃과 오얏꽃

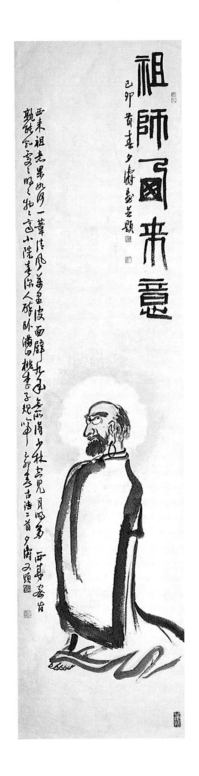

祖師西来意

己卯首春夕漸畫並題

西来祖意果如何一葦浮風莫更過面壁九年無所得少林空見月明多 西来祖意昏海二首夕漸又題

魏魏和尚吃吃叫此一院春深人静卧滿地桃李子規啼

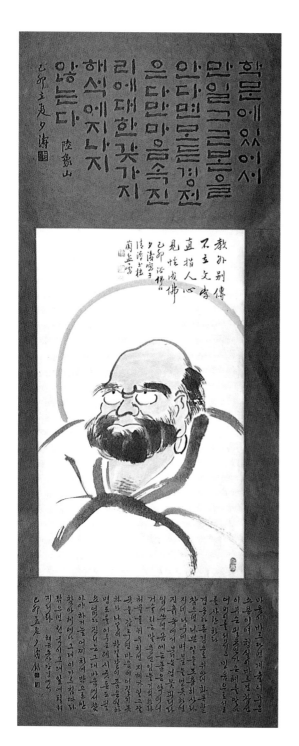

종지(宗旨)

학문에 있어서
만일 그 근본을
안다면 모든 경전은
다만 마음속 진리에
대한 갖가지 해석에
지나지 않는다.

―육상산

교리 밖에서 따로 전하며	敎外別傳
말이나 문자를 세우지도 않으며	不立文字
사람의 마음을 똑바로 가리켜	直指人心
본성을 보아 부처를 이룸이다.	見性成佛

—선종이 갖는 뚜렷한 종지(宗旨)와 선종의 메시지

마음이 바르다면 계율이 무슨 소용이며
행실이 바르면 참선이 무슨 필요인가
은혜를 알아 어버이를 섬기고 믿음으로 서로를 사랑하라
겸손과 존경으로 위 아래 화목하고 참으면 나쁜 일들 조용히
사라지네 나무비벼 불을 얻듯하면 진흙 속에서 붉은 연꽃피리라
입에 쓰면 몸에는 좋은 약이니 거슬리는 말 충언임을 기억하라
허물을 뉘우치면 지혜가 일고 잘못을 감추면 마음이 어질지 못하다
나날이 한결같이 좋은 일 하면 도를 이루는데 시줏돈도 필요없다
진리는 그대 마음에서 찾아야 하거늘 어찌하여 밖으로만 찾아헤메나
그대 이 가르침 따라 닦으면 천국이 그대 앞에 펼쳐지리라.

—혜능조사 단경에서

물이 흐르고 구름 가는 이치

차암수정(此菴守淨, ?~?)

물이 산 아래로 흐르는 것은 별다른 뜻이 없고
조각구름이 골로 들어오는 것 또한 무심의 소치니
물이 흐르고 구름 가는 이치를 깨닫는다면
무쇠나무에 꽃 피어 온 누리가 봄이리.

流水下山非有意
片雲歸洞本無心
人生若得如雲水
鐵樹開花遍界春

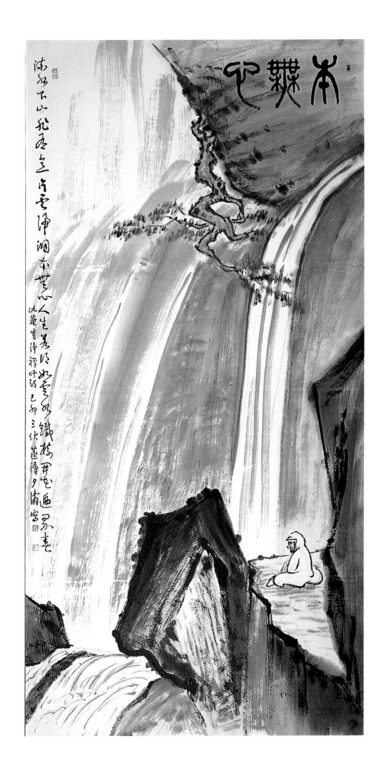

오도시(悟道詩)

실명비구니(失名比丘尼)

진종일 봄을 찾았건만 봄은 없었네
산으로 들로 짚신이 다 닳도록 헤맸네
지쳐서 돌아오는 길, 뜨락의 매화 향기
에 미소짓나니
봄은 여기 매화 가지 위에 활짝 피었네.

盡日尋春不見春　芒鞋踏遍隴頭雲
歸來笑拈梅花嗅　春在枝頭已十分

芒鞋 : 짚신

隴頭 : 언덕. 여기서는 산꼭대기(山頭)와 뜻이 통
　　　한다.

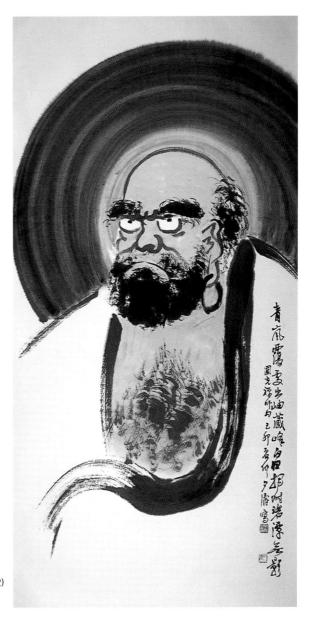

푸른산 기운을 밟고

원광(圓光, 1892~1982)

푸른 산 기운을 밟고 도니 　　　　青嵐履處
멧뿌리가 나오자 산봉우리는 잠기네 　出岫藏峰
태양이 빛나니 　　　　　　　　白日揮時
푸른 못에 그림자가 없네. 　　　　碧潭無影

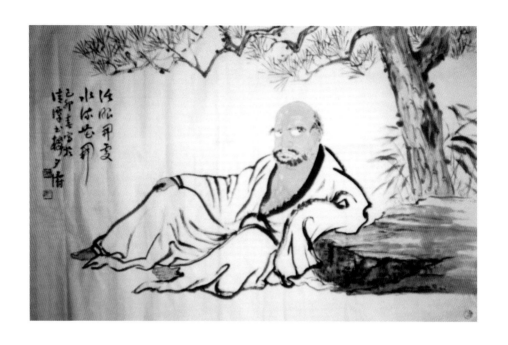

활안 (活眼)

원광 (圓光, 1892~1982)

활안이 열리는 곳
향하사 법계가 걸림이 없네
공적하고 또 공적하며
능히 희고 또 푸르기도 하네.

活眼開處 沙界無碍
空寂又空 能白能綠

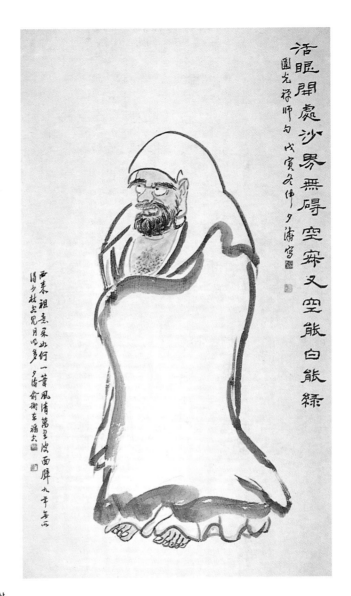

밝은 달만 바라보네

작자미상

서쪽에서 온 조사의 뜻 과연 무엇인가.	西來祖意果如何
갈대꽃 타고 산들 바람 속에 만 리 파도를 헤치며 왔네.	一葦風淸萬里波
구 년이나 면벽해도 소득이 없어	面壁九年無所得
소림에서 헛되이 밝은 달만 바라보네.	少林空見月明多

서쪽나라 가셨네

대홍 사(大洪 思)

성제와 확연을 어떻게 가려내야 하나
척척 들어맞는 일백천만억이로구나
한 귀절 부질없이 전해준다고
9년 동안 공연히 벽을 보고 앉았네
흥이 다하자 옛날의 놀던 생각났던가
가만히 신 한 짝 들고 서쪽 나라 가셨네.

聖諦廓然如何辯識
築着磕着百千萬億
一句謾相傳
九年空面壁
興盡還思舊日遊
暗携隻履歸西國

聖諦廓空如何
辯識藥着礙着
百千萬億一句謾
相傳九年一室面
辟興畫還思舊
目逝暗携隻履
歸西國
大洪思句己卯夏於陸深
書橋夕濤兪衡左

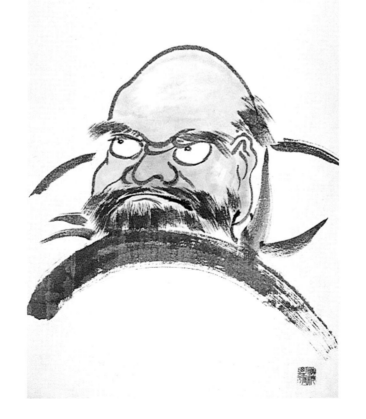

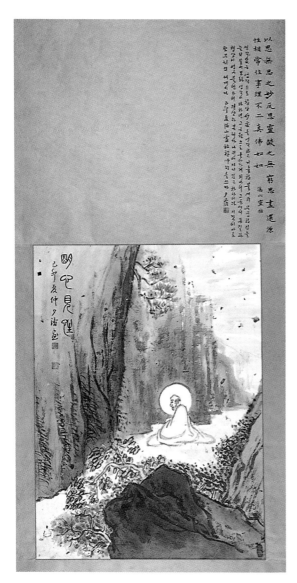

참부처의 세계

위산영우(潙山靈祐, 771~853)

생각없는 생각으로 항상 절대妙處를 생각하고 거룩한 불씨의 무궁한 힘을 늘 되짚어
보라. 생각이 다하면 그 근원으로 돌아가게 되나니 그곳에선 본질과 형상이 영구불변
하며 현상과 본체가 나뉘어지지 않고 하나이다. 이것이 바로 참부처의 세계이다.

以思無思之妙 反思靈燄之無窮

思盡還源 性相常住 事理不二 眞佛如如

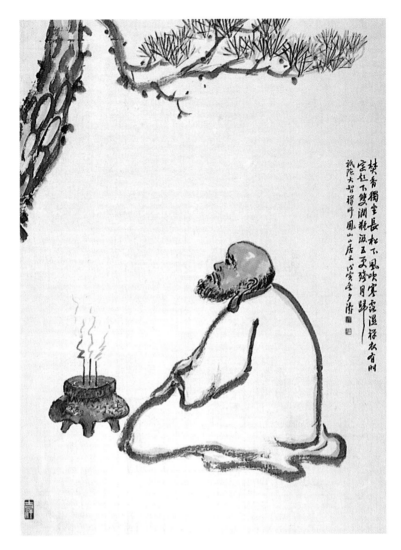

봉산산거(鳳山山居)

기타대지(祇陀大智, 1289~1366(日本))

향을 피우고 소나무 아래 홀로 앉아 있나니	焚香獨坐長松下
바람 불어 찬 이슬이 옷깃 적시네	風吹寒露濕禪衣
어느 땐 선정에서 깨어나 개울로 내려가서	有時定起下雙澗
새벽달을 병에 떠서 가지고 돌아오네.	瓶汲五更殘月歸

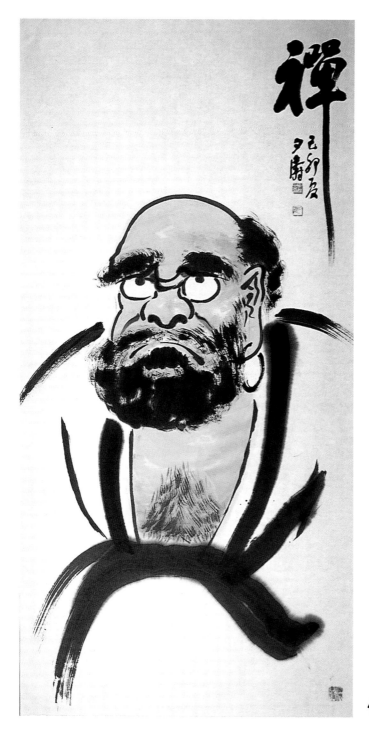

선(禪)

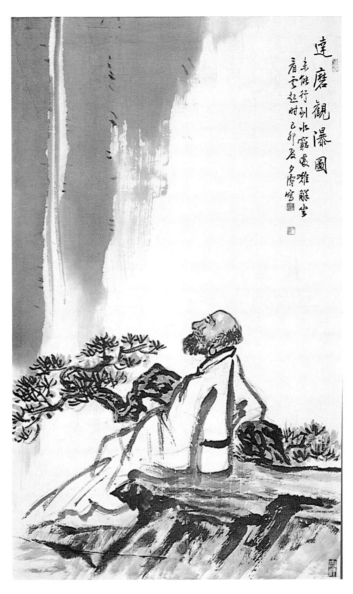

달마관폭(達磨觀瀑)

왕유(王維, 701~761)

물이 끝나는 곳까지 따라가지 않으면　未能行到水窮處
어찌 앉아서 구름 피어오르는 걸 보리까.　難解坐看雲起時

환향곡(還鄕曲)

동안상찰(同安常察, 宋代)

중도에서 공왕불公王佛
섬기지 말고

지팡이 짚고
본 고향 돌아가라

운수雲水 조금 가려도
그대여 머무르려 말지니

설산雪山 깊은 그곳
내 아니 허둥대리

생각노니 떠나는 날
옥같던 나의 얼굴

애달파라 돌아오는 오늘에는
서리 인 귀밑머리!

손 떼고 집 이르니
아는 이란 없는 중

무엇 하나 어머님께
드릴 거란 없도다.

勿於中路事空王　策杖還須達本鄕
雪水隔時君莫佳　雪水深處我非忙
尋思去日顔如玉　嗟歎廻來鬢似霜
撒手到家人不識　更無一物獻尊堂

中路 : 도중.

事 : 섬김.

空王 : 공겁空劫때 나타나셨다는 공왕불.

策杖 : 지팡이를 짚는 것.

還須 : 도리어 모름지기.

達 : 도달함. 이르는 것.

雪山 : 히말라야산.

忙 : 바쁘게 구는 것. 허둥대는 일.

尋思 : 곰곰히 생각하는 것.

嗟歎 : 한탄함.

尊堂 : 타인의 어머니에 대한 존칭.

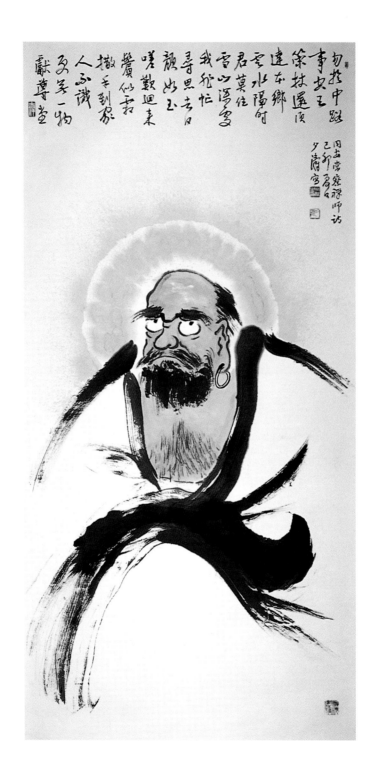

勿挫中躓
事彼玉
簗杖還頂
達本鄉
雲水陽何
君莫住
雪山浮雲
我飛忙
尋思去日
頴如玉
嗟歡迴來
鬢似霜
撒手到祢
人不識
多年一物
獻尊堂

因击常察禪师访
己卯夏月
夕清写

131

물소리와 산빛 모두 내 고향

한암중원(漢岩重遠, 1876~1951)

물소리와 산빛 모두 고향이니　　　　　　　水聲山色盡家鄉
전단향나무 조각조각 온통 향그럽네　　　　如析栴檀片片香
무착이 문수를 돌연 팥죽솥에서 만났으니　無着忽然逢粥鍋
문수가 어찌 청량산에만 있다 하랴　　　　文殊何獨在淸凉
다만 한 생각 번뇌 없으면　　　　　　　　但能一念無塵惱
번거로히 붉다 누르다 논할 게 없네　　　　不必煩論辨紫黃
납승은 항상 정법 만나기 어려움을 생각해서　衲僧常起難遭想
가을밤이 이슥도록 좌선坐禪만 하네　　　　端坐消遣秋夜長

멀리 떠난 나그네 고향 가길 잊었구나　　　遠客忘還鄉
고향에는 감자가 달고 나물도 향그럽다만　藷甘菜又香
달 뜨니 일천 봉우리 적적하고　　　　　　月出千峰靜
바람 불어오니 오만 나무가 서늘해　　　　風來萬木凉
영마루에 한가로운 구름이 희고　　　　　　嶺上閑雲白
뜰에는 어느덧 낙엽이 물드네　　　　　　庭中落葉黃
온갖 것에 참모습을 보소　　　　　　　　頭頭眞面見
콧구멍은 하늘을 향해 뚫렸다오.　　　　　鼻孔撩天長

北齊□□已去家鄉
如斬栴檀片片香
□看□此逢粥餳
文殊□招□□凉
但能一念至莊嚴
不必煩論辨□黃
勤□□孝□難遭想
□坐□遺□夜□

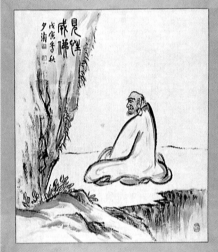

見性成佛
戊寅季秋
夕渝

遠客忘還鄉
蕭甘菜又香
月出千峰靜
風來萬木涼
嶺上閒雲白
庭中苇葉黃
頭頭真面見
鼻孔撩天長

法性圓融無二相　諸法不動本來寂
無名無相絶一切　證智所知非餘境
真性甚深極微妙　不守自性隨緣成
一中一切多中一　一即一切多即一
一微塵中含十方　一切塵中亦如是
無量遠劫即一念　一念即是無量劫
九世十世互相即　仍不雜亂隔別成
初發心時便正覺　生死涅槃常共和
理事冥然無分別　十佛普賢大人境
能仁海印三昧中　繁出如意不思議
雨寶益生滿虛空　眾生隨器得利益
是故行者還本際　叵息妄想必不得
無緣善巧捉如意　歸家隨分得資糧
以陀羅尼無盡寶　莊嚴法界實寶殿
窮坐實際中道床　舊來不動名爲佛

此新羅義湘祖師法性偈 己卯季夕瀟寫

법성게(法性偈)

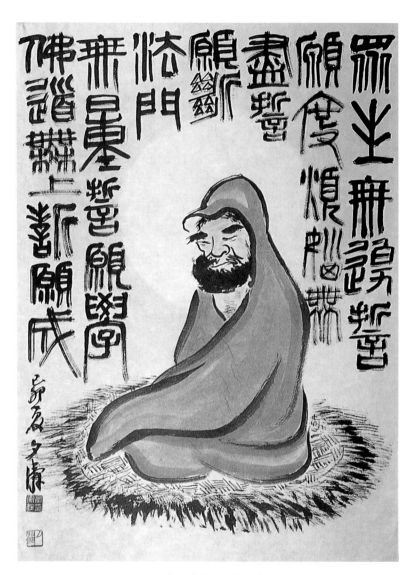

사홍서원(四弘誓願)

중생을 다 건지오리다	衆生無邊誓願度
번뇌를 다 끊으오리다	煩惱無盡誓願斷
법문을 다 배우오리다	法門無量誓願學
불도를 다 이루오리다.	佛道無上誓願成

훌훌 떠나서

나옹 혜근 (懶翁 慧勤, 1320~1376)

양왕과 맞지 않자 훌훌 떠나서
소실봉 앞에 노하여 말하지 않다가
또다시 신광의 성난 독화살을 맞으니
벙거지는 쓴 체 합장하고 제천諸天에 고하네.

梁王不契懷懼去
小室峰前怒不言
又着神之嗔毒箭
蒙頭合掌告諸天

향지왕궁에 복이 없어 머물다가
서풍이 부니 동쪽으로 왔네.
노호老胡가 편안히 쉴 곳이 없어
남의 집 대 그물에 들어갔네.

香至王宮無福住
西風吹送出來東
老胡無處安捿泊
走入他家竹網中

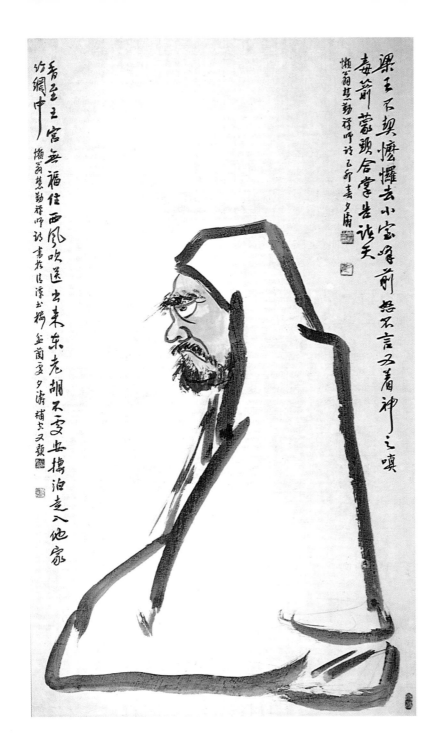

香至王宮無福住西風吹送出來
東老胡不笑虚擱泊意入他家
懶翁慧勤禪師詩畫其佳漂出橋
盂蘭會夕濤補文又題

梁王不契懷懼去小宝峰前語不言
毒箭蒙頭合掌告訴天
懶翁慧勤禪師詩乙卯春夕濤

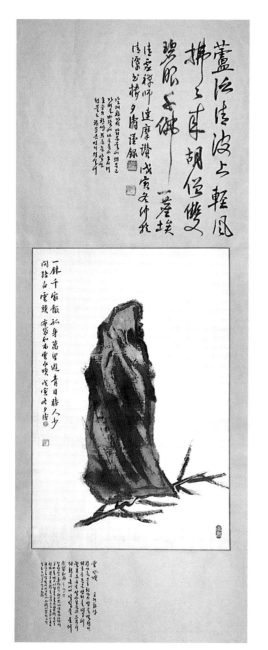

저 흰구름에게

포대화상(布袋和尙, ?~916)

한 그릇으로 천가千家의 밥을 빌면서
외로운 몸은 만리를 떠도네
늘푸른 눈을 알아보는 이 드무니
저 흰구름에게 갈 길을 묻네.

一鉢千家飯　孤身萬里遊
靑目睹人少　問路白雲頭

睹 : '覩'와 같은 글자. 바라보다.
靑目 : 깨달은 이의 눈.

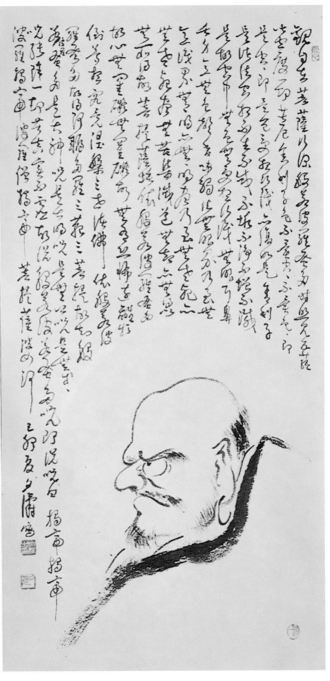

반야심경(般若心經)Ⅲ

여여불(如如佛)

위앙종은 〈돈오〉의 원칙을 강조하면서도 다른 한편 〈점수〉의 필요성을 저버리지 않았다는 걸 들 수 있다. 한번은 어떤 승려가 위산에게 물은 적이 있었다.

"돈오한 뒤에도(즉 깨달은 뒤에도) 영적 수행을 계속해야 합니까?"

이 중요한 질문에 대한 위산의 대답은 〈돈오와 점수의 조화〉에 관한 법문이 되었으며, 이후 불교 철학자들 사이에서 보편적 원칙으로 통용되었다. 원문이 좀 길긴 하지만 그런 까닭에 여기에 전부 인용해도 괜찮으리라.

어떤 사람이 정말 깨달아서 그 근본을 얻었다면, 그리하여 진정으로 자신을 알고 있다면, 그런 경우에는 사실상 수행을 한다 안한다는 극단에 더이상 얽매이지 않는다. 그러나 일반적으로 초심자가 인연이 닿아 그 자리서 돈오했다 해도 그에게는 아직도 단번에 청산할 수 없는 태초 이래로 빚어온 타성의 찌꺼기가 남아있게 된다. 따라서 아직도 그에게 작용하고 있는 전생의 업이나 인과응보로 인해 일어나는 잡다한 세속적 생각이나 관념들을 말끔히 씻어내는 과정이 바로 수행이다. 특별히 엄격한 방법을 따라 수행해야 한다고 말하지는 않겠으나 다만 수행해나갈 일반적 방향만 잡으면 된다. 들은 바를 우선 이성異性에 의해 받아들여야 한다. 그래서 합리적 이해가 더욱 깊어지고 섬세해지면 마음은 저절로 원숙하고 밝아져 의혹이나 미망의 상태에 빠져들지 않을 것이다.

오묘한 가르침이 제아무리 많고 다양하더라도 경우에 따라 어떤 것은 물리치고 어떤 것은 펴는 활용방법을 직관적으로 터득해야 한다. 이렇게 할 수 있을 때 그대는 비로소 진정 슬기로운 생활인으로 옷을 입고 자리에 앉을 자격이 있다. 한 마디로 요약하건데 만 가지 행위의 여러 문과 길에는 단 하나의 법도 버릴 게 없으며, 실제의 궁극적 이치는 한 점의 티끌도 용납하지 않는다. 이 점을 명심하라. 그리고 만일, 잔말은 다 집어치우고 단칼에 돌입할 수 있다면 성스러운 것(聖)과 평범한 것(凡)의 구별이 일시에 무너지고 그대의 전존재는 그 본래 면목을 드러낼 것이니 그 자리가 바로 우주의 이치理致와 구체적 사물物이 둘이 아닌 경지, 바로 〈있는 그대로의 부처(如如佛)〉의 자리인 것이다.

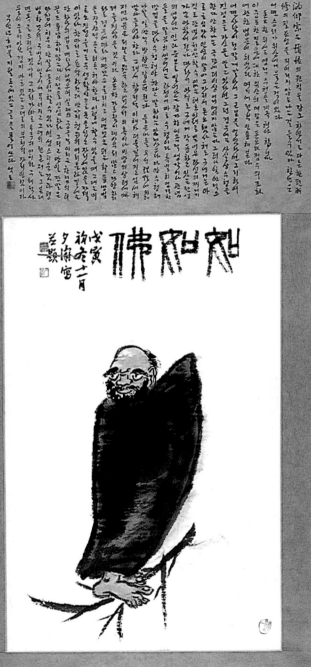

물을 건너다가

동산양개(洞山良价, 807-869)

아예 타자他者에게 구하지 말지니	切忌從他覓
멀고 멀어 나하고 떨어지리라	迢迢與我疎
나는 이제 홀로 가면서	我今獨自往
어디서건 그와 만나나니	處處得逢渠
그는 이제 바로 나여도	渠今正是我
나는 이제 그가 아니로다	我今下是渠
응당 이러히 깨달아야	應須恁麼會
바야흐로 진여眞如와 하나 되리라.	方得契如如

切 : 절실히. 부디.

忌 : 꺼리는 것. 기피함.

從他 : 남으로부터. 남에게서.

覓 : 찾음. 구함.

渠 : 삼인칭. 그.

應須 : 마땅히. 같은 뜻의 말을 포갠 복어複語다.

恁麼 : 이같이. 여차如此.

會 : 이해함. 깨달음.

方 : 바야흐로.

契 : 일치함. 합치함.

如如 : 절대적 진실. 진실 그대로인 것. 眞如. tathata.

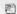

切忌從他覓
迢迢與我疎
我今獨自往
處處得逢渠
渠今正是我
我今不是渠
應須恁麼會
方得契如如

洞山良价禪師悟道頌
一名過水偈也
乙卯浴佛日 夕庵

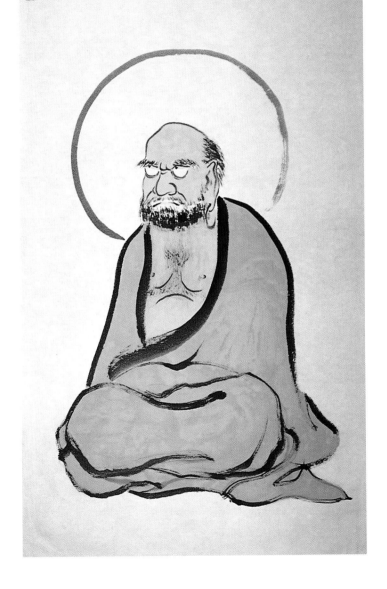

143

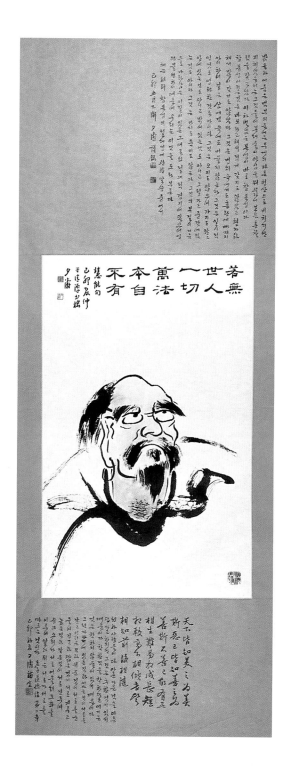

도가의 변증법

천하 사람들이 다 아름다운 것을 아름답다고 하지만
그것은 추한 것이 있기 때문이다.
착한 것을 착하다고 여기는 것은
착하지 않음이 있기 때문이다.
그런 까닭에 있는 것(有)과 없는 것(無)이 서로를 낳고
어려운 것과 쉬운 것이 서로를 만들며
긴 것과 짧은 것이 서로 겨루고
높은 것과 낮은 것이 서로 견주며
음과 소리가 서로 어울려 조화를 이루며
앞과 뒤는 서로가 서로를 따르는 것이다.

天下皆知美之爲美　斯惡己　皆知善之爲善　斯不善己
故有無相坐　難易相成　長短相較　高下相傾　音聲相知　前後相隨

<div align="right">노자 〈도덕경(道德經)〉</div>

밝음과 어둠은 범부의 눈에는 두 개의 다른 현상으로 비치지만 지혜있는 이는 그것
들이 본래 둘이 아님을 꿰뚫어보는 통찰력을 갖고 있다. 이 차별없는 본성이 바로 참
본성이다. 참본성이라는 것은 바보라고 해서 적게 갖지도 않았고 현자라 해서 많이
갖지도 않았다. 그것은 번뇌 속에서도 혼란에 빠지지 아니하며 깊은 삼매경 속에도
머물지 않는다. 그것은 일시적인 것도 영원한 것도 아니다. 그것은 오지도 않으며 가
지도 않고, 안에 있는 것도 아니고 밖에 있는 것도 아니고 그렇다고 중간에 있는 것도
아니다. 그것은 나지도 죽지도 않는다. 그것의 본질이 거죽으로 나타남은 이같이 〈있
는 그대로(如如)〉의 절대적 경지에 있으며 영원불변하기 때문에 우리는 이것을 〈도道
〉라 부른다.

"인간이 없었다면 일체만법은 애초부터 없었을 것이다."(若無世人　一切萬法　本自
不有)

<div align="right">혜능(慧能)</div>

아무것도 없거니

육조혜능(六祖慧能, 638~713)

이 몸은 보리수 아니요
마음 또한 거울 아니네
본래 아무것도 없거니
어디에 티끌이 묻겠는가.

身非菩提樹
心鏡亦非臺
本來無一物
何假佛塵埃

이 몸은

대통신수(大通神秀, 606~706)

이 몸은 보리수요
이 마음 밝은 거울이니
부지런히 갈고 닦아
티끌 묻지 않도록 하라.

身是菩提樹
心如明鏡臺
時時勤拂拭
莫遣有塵埃

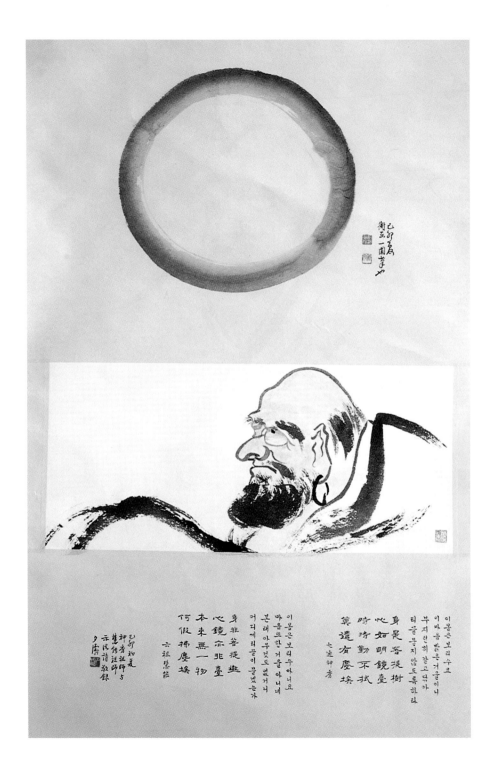

身是菩提樹
心如明鏡臺
時時勤拂拭
莫遣有塵埃

　　　　　　神秀

이몸은 보리수이요
이마음 밝은 거울이니
부지런히 갈고닦아
티끌 묻지 않도록 하리라

心鏡亦非臺
本來無一物
何假拂塵埃

　　　　六祖慧能

身非菩提趣
마음또한 거울아니네
본래 아무것도 없거니
어디게 티끌이 묻겠는가

己卯初夏
神秀祖師와
慧能祖師의
示法詩敎錄
夕庵

147

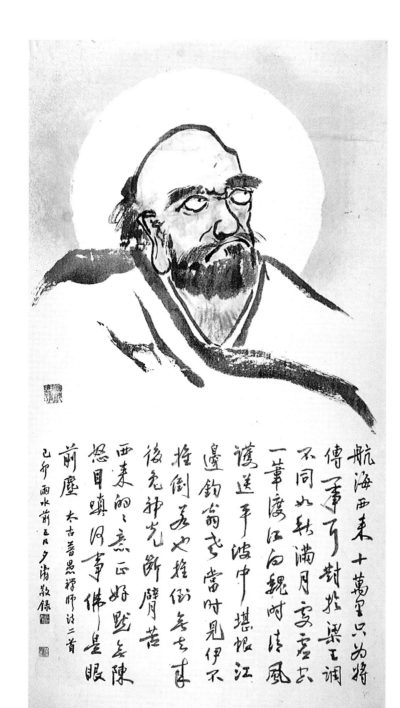

航海西來十萬里只為將
傳衣有了封於梁王調
不同此秋滿月空去出
一葦渡江向魏時清風
護送平波中堪恨江
邊釣翁走當時見伊不
挦倒芳此拖倒無吞莫
後先神光斷臂苦
西來的的意正好默無陳
怒目嗔因事佛是眼
前塵　太古普照禪師語二首

己卯雨水前五日夕淸敬錄

서쪽에서 온 적실한 뜻은

태고 보우 (太古 普愚, 1301~1382)

바닷길로 서쪽에서 십만 리나 온 까닭은 　航海西來十萬里
다만 이 한 일을 전하려 함일세. 　　　只爲將傳一事耳
양무제와 곡조가 맞지 않았지만 　　　對於梁王調不同
가을의 보름달의 허공에 있는 것 같았네. 　如秋滿月處虛空
갈대꽃 타고 위나라로 향할 때 　　　一葦渡江向魏時
맑은 바람이 거친 물결에서 호송했네. 　清風護送平波中
한스럽구나, 그 강가의 고기 잡는 첨지가 　堪恨江邊釣翁老
그 때 그를 보고 왜 밀어버리지 않았던가. 　當時見伊不推倒
만일 밀어버리어 못 가게 하였던들 　　若也推倒無去來
신광이 팔을 끊는 고통을 면했으리라. 　後免神光斷臂苦

서쪽에서 온 적실한 뜻은 　　　　　西來的的意
좋구나 묵묵히 할 말이 없네 　　　　正好默無陳
눈을 부릅뜨고 무엇 때문에 성을내나 　怒目嗔何事
부처라 눈앞에 티일세. 　　　　　　佛是眼前塵

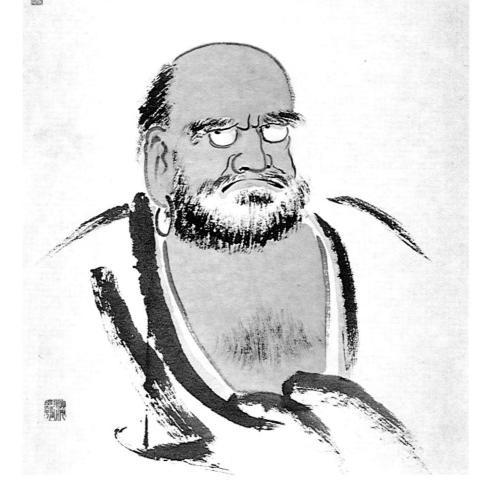

奪人不奪境　緣自帶諸訛　擬欲求玄旨　思量反責麼　驪珠光燦爛　蟾桂影婆娑　觀面無回互　還應滯經羅

克符禪師句

己卯秊仲宮於
陸潭書樓敬錄
克符禪師偈頌
四料揀中其一奪人
不奪境句書之　夕陽人

탈인불탈경(奪人不奪境)

극부(克符, 唐代)

인人을 뺏어버리되
경境 안 뺏으니

스스로 따라붙는
일의 뒤엉킴!

깊은 종지를
구하고자 하면서

이는起 생각 도리어
책할 것이랴

보라, 이주驪珠의 빛
찬란도 하고

월계수의 그림자
어른거리니

눈으로 보면서도
회호回互 없으매

도리어 그물에
걸리는 바 되리라

奪人不奪境　緣自帶諸訛
擬欲求玄旨　思量反責麼
驪珠光燦爛　蟾桂影婆娑
覿面無回互　還應滯網羅

緣 : 사연. 일.

諸訛 : 말이 뒤엉켜서 분명히 잡을 수 없는것.

擬欲 : 하고자 하는 것. 두 글자가 같은 뜻을 나타
　　　낸다.

玄旨 : 유현幽玄한 종지. 선의 깊은 도리.

反 : 도리어.

麼 : 위의 말을 의문으로 바꾸는 조자助字.

驪珠 : 이룡驪龍의 턱 밑에 있다는 구슬. 좀체 얻
　　　기 어려움을 나타내니, 본성 본래면목 따
　　　위를 비유한다.

蟾桂 : 달에는 두꺼비가 산다는 전설이 있어서,
　　　달의 이명異名으로 쓰인다.

婆娑 : 춤추는 모양. 여기서는 계수나무의 흔들리
　　　는 모습을 형용한 것.

覿面 눈으로 직접 보는 것. 마주 대하는 것.

回互 대립하는 둘이 의존의 관계에 있는 것. 또
　　　나아가서는, 융합融合을 뜻한다.

網羅 그물.

오어사에 가서

진각국사혜심(眞覺國師慧諶, 1178~1234)

모든 법은 뿌리가 없이는 스스로 나지를 않네.
나지 않은 그 법을 밝히기만 한다면
환하게 도를 향해 원래 일이 없으니
어찌 일도 없는데 수고롭게 애쓰랴.
억지로 애쓰고 다시 소리를 내니
진흙을 물에 섞으면서 부질없이 맑기를 구하네.
분양은 그저 "망상 말라"고 하였으니
단지 그러기만 힘쓰고 길을 묻지는 말게.

至吾魚, 上堂云

法法無根不自生　不生之法若爲明
明明向道元無事　無事何勞强着精.
勞强着精更作聲　和泥合水漫求淸
汾陽只道莫妄想　但辨肯心休問程

*혜공惠空이 만년에 항사사恒沙寺로 옮겨가서 지냈다. 그때 원효대사가 여러 불경의 소疏를 짓고 있었는데, 늘 스님에게 나아가 의심스러운 부분을 물었으며, 서로 장난치기도 했다. 하루는 두 사람이 시냇물을 따라다니며 물고기와 새우를 잡아먹다가, 바위 위에서 똥을 누었다. 혜공이 그것을 가리키면서, "네 똥은 내 고기다" 하고 놀렸다. 그래서 그 절 이름을 오어사吾魚寺라고 했다.

－〈삼국유사〉 제5 의해義解 〈이혜동진(二惠同塵)〉

法法無根不自生不生之法
善為明明之向道
元善之無事
何勞強着
精強着多
作麼和
泥合水
漫我净
冷陽只
道莫忘想
但辨肯心
休問程
真覺國師慧諶
語錄也
己卯夏仲夕壽

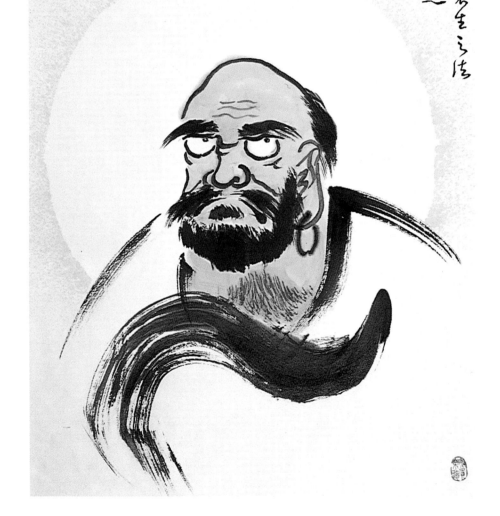

153

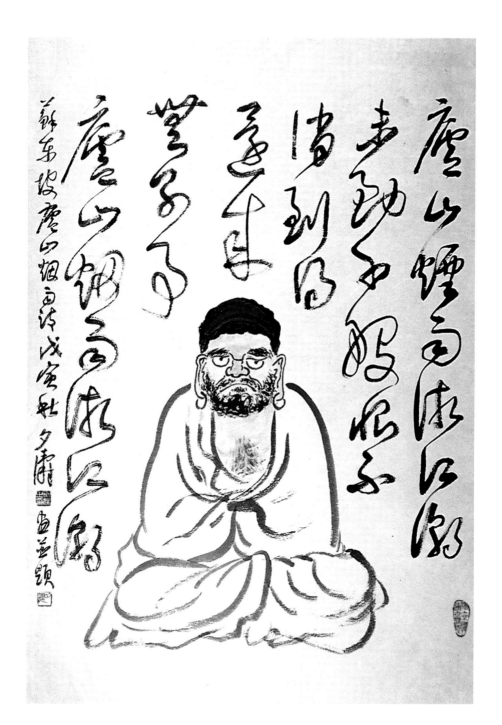

廬山煙雨浙江潮
未到千般恨不消
到得還來無別事
廬山煙雨浙江潮

蘇東坡廬山相思詩
戊寅秋夕盧
畫並題

여산연우(廬山煙雨)

소식(蘇軾, 1036~1101)

여산의 안개비와 절강의 물결이여
가 보지 못했을 땐 천만 가지 한이었네
하나 그 곳에 가 보자 별다른 것은 없고
여산의 안개비와 절강의 물결이었네.

廬山煙雨浙江潮
未到千般恨不消
到得還來無別事
　廬山煙雨浙江潮

浙江 : 절강성에 있는 전당강錢塘江의 하류.

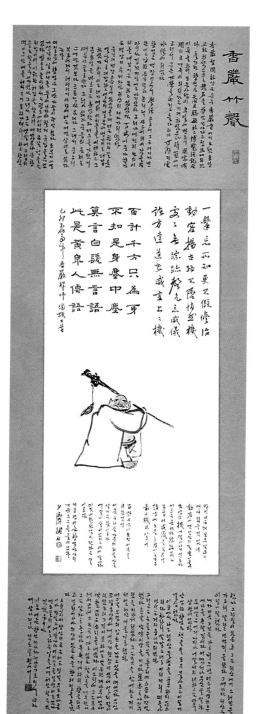

향엄죽성(香嚴竹聲)

향엄지한香嚴智閑 화상은 등주 향엄사香嚴寺에서 오랫동안 교화하셨으므로 호명號名을 향엄선사라고 칭하게 되었다. 출가 전 향엄은 천자총민天資聰敏하고 박람강기博覽强記함이 특출하여 모든 사람이 후일에 반드시 국가유용國家有用의 큰 재목이 되리라고 기대하였으나 약관弱冠에 이르러서 문득 세영世榮을 버리고 출

가하야 세외世外의 운수승雲水僧이 되었다.

향엄은 원래 백장 밑에 있던 학생 승려였다. 그는 재기가 번뜩이고 강한 분석력과 논리적 사고에 뛰어났을 뿐 아니라 경전 지식에도 밝았다. 그러나 여전히 선의 이치를 깨닫지는 못하고 있었다. 백장百丈이 죽자 향엄은 백장의 수제자인 위산의 제자가 되었다.

"듣건데 백장 스승 밑에 있었을 때 너는 한 가지 질문에 열 가지로 대답하고, 열 가지 질문에 백 가지로 대답하였다 하니, 이는 네가 여러 이치들을 이해하고 그 중요성을 바로보는 총명함과 재주를 가졌기 때문인 줄로 안다. 그러나 삶과 죽음의 문제는 그 어떤 것보다 더 근본적인 문제. 그래서 묻노니, 부모에게서 태어나기 이전에 너는 어떤 상태로 있었는가?"

이 질문에 향엄은 그만 가슴이 탁 막혔다. 도무지 어떻게 생각의 실마리를 풀어나가야 할 지 종잡을 수 없었다. 방으로 돌아와서도 평소에 읽던 온갖 책들을 뒤적이며 시원한 해답을 찾으려 애썼으나 단 한 줄도 찾을 수 없었다. 그래서 그는 "옛말에 그림의 떡이 주린 배를 채워주지 못한다더니……" 하고 탄식했다. 그런 일이 있은 후 그는 위산에게 그 해답을 가르쳐달라고 번번히 졸랐다. 그때마다 위산은 이렇게 말했다.

"내가 지금 그것을 가르쳐주면 너는 분명히 후에 나를 욕할 것이다. 어쨌거나 무엇을 말하든 내 말은 어디까지나 내 말이지 너하고는 아무 상관이 없다."

낙심한 향엄은 책들을 모두 불사르고 이렇게 결심했다.

"이승에서 나는 더이상 불법을 공부하지 않으리라. 차라리 발닿는 대로 이리저리 떠돌아다니는 거지 중이나 되겠다!"

그리고는 눈물을 뚝뚝 흘리며 스승과 작별했다. 훗날 남양지방을 지나다 혜충慧忠 국사의 무덤을 지나게 되었다. 그는 그곳을 참배하고 거기서 얼마간 머물기로 했다.

어느날 무덤의 잡초를 깎고 있을 때였다. 무심코 잡초 사이에 깨어진 기왓장이 있어 멀리 집어던졌는데 그것이 묘하게도 맞은편 대나무에 맞아 딱 하는 맑은 소리를 내었다. 이 소리에 그는 문득 태어남에 그 온 곳이 따로 없는 〈참나〉를 깨우쳤다. 그는 암자로 돌아가 목욕재계한 뒤 향을 피우고 멀리서나마 위산이 있는 곳을 향해 절을 올렸다.

"스승이시어! 당신의 큰 은혜는 정말 부모보다 큽니다. 만일 그때 당신이 이 비밀을 설명해주었다면 오늘의 이 놀라운 일을 어찌 체험할 수 있었겠습니까?"

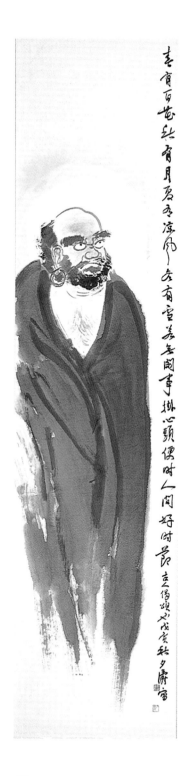

봄에는 꽃 피고

작자미상

봄에는 꽃이 피고, 가을에는 달이요
여름에는 맑은 바람 겨울에는 눈이 있네
그대 마음 이와 같이 넉넉하다면
이야말로 인간 세상 좋은 시절이네.

春有百花秋有月
夏有涼風冬有雪
若無閑事掛心頭
便是人間好時節

掛 : 걸어놓다.

心頭 : 마음.

便是 : 문득 이….

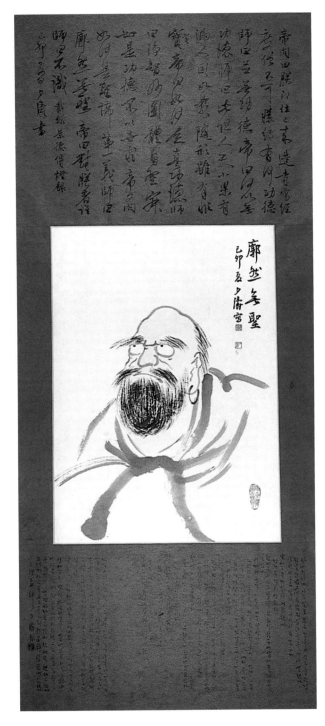

帝問曰朕即位已住之吾造寺寫經
度僧不可勝紀有何功徳
師曰並無功徳
帝曰何以無功徳
師曰此但人天小果有
漏之因如影隨形雖有
非實帝曰如何是眞功徳
師曰淨智妙圓體自空寂
如是功徳不以世求帝之問
如是功徳諸一義師曰
廓然無聖帝曰對朕者誰
師曰不識朕然自德頁橡様
元祈十一夕儓書

확연무성(廓然無聖)

소실산 앞에

죽암사규 (竹庵士珪)

소실산 앞에 바람이 귀에 스치는데
9년 동안 사람의 일 물 같이 흘러갔네
만일 헤엄에 능숙하지 못하거든
출렁이는 파도 속에 뛰어들지 말아라

小室山前風過耳

九年人事隨流水

若還不是弄潮人

功須莫入洪波裡

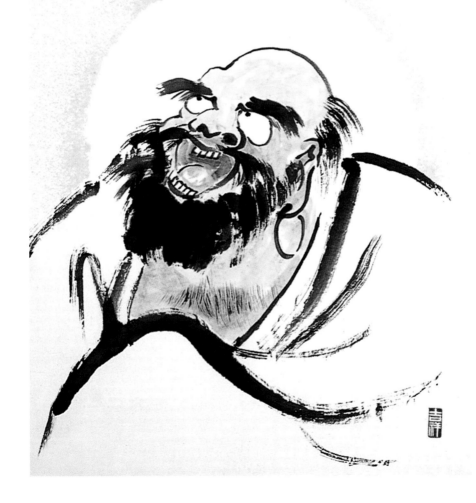

小寶山前風過
平年人事隨流
水事逢不
若是弄潮
人
功須莫
入洪波
裡
庚辰初夏
夕濤寫

십만리 머나먼 곳에서

태고 보우(太古 普愚, 1301~1382)

십만 리 머나먼 곳에서 무얼 하러 왔는가.
사람마다 한 쪽 눈은 다 갖추고 있는데…….
홀로 신 한 짝 꿰메고 서천으로 간 뒤에
공연히 먼 뒷날 자손들 시비만 하게 생겼네.
그르면서 그르지 않고 옳은 듯하나 옳지 않음이여.
중양절에 누런 국화가 동쪽울을 의지했네.

十萬里來何所爲
人人盡有一隻眼
獨携隻履還西去
空使雲孫說是非
非不非是不是
重陽黃菊倚東籬

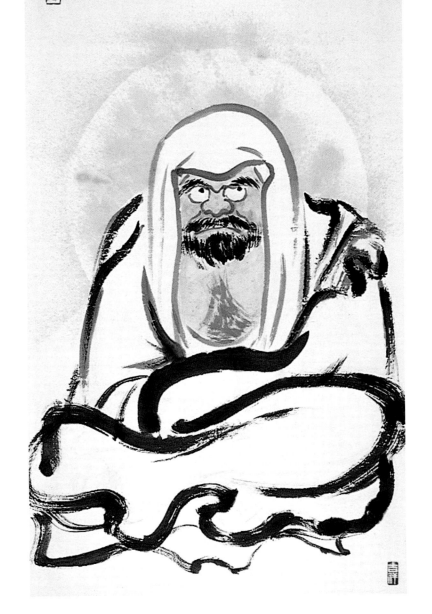

十萬里來何雲
人之麥有
一隻眼獨
搗隻履
還西去
去俟云孫
說是非之
不死是不
是重陽黃
菊倚東籬
太古著恩祥
師汝
第去己卯
夏仲秋佳陽
書橋主人
夕滯

선악을 생각지 말라

六祖因明上座趁至大庾嶺 祖見明至 卽擲衣鉢於石
上云此衣表信 可力爭耶 任君將去 明遂擧之
如山不勤踟蹰悚慄 明日我來求法 非爲衣也 願行者開示
祖云不思善不思惡 正與麼時 那箇是明上座本來面
目明當不大悟 遍體汗流 泣淚作禮 問日上來密語密意外
還更有意旨否 祖日我今爲汝說者 卽非密也
汝若返照自己面目 密却在汝邊 明云 某甲雖在黃梅隨衆
實未省自己面目 今蒙指授入處 如人飮水冷暖自知
今行者卽是某甲師也 祖云 汝若如是
則吾與汝同師黃梅 善自護特

육조가 어느 날, 명 상좌가 쫓아와 대유령에 이르자, 조가 명이 이른 것을 보고는, 곧 의발을 바위 위에 던져두고 "이 옷은 신信을 표시한 것이다. 어찌 힘으로 다툴 수 있겠는가. 그대가 가져가려면 마음대로 가져가 보라."하였다. 명이 마침내 이를 들었으나 태산과 같이 움쩍도 않자, 주저하고 당황하여 "내가 온 곳은 법을 구하기 위해서지 의발 때문은 아닙니다. 원하노니 행자께서는 가르침을 주소서."하였다.

조가 "선도 생각지 말고 악도 생각지 말라. 바로 이런 때에 어떤 것이 명 상좌의 본래면목인가?"하니, 명이 그 즉시 대오하여 온 몸에 땀을 흘리며 슬피 울며 예를 올리고는, "지금까지 비밀스런 말씀이나 비밀스런 뜻 외에 또한 다시 다른 지취가 있습니까?" 하였다.

"내가 지금 그대를 위하여 말한 것은 곧 비밀스러운 것이 아니다. 그대가 만약 자기 면목을 반조한다면, 그 비밀은 도리어 그대 쪽에 있다."

"제가 비록 황매에서 대중을 따라 지냈으나 실로 자기의 면목을 성찰하지 못했더니, 지금 들어갈 곳을 가르침 받고서, 마치 물을 먹어본 자만이 차고 더운 것을 알 듯합니다. 이제 행자께서는 곧 저의 스승이십니다."

"그대가 만약 이와 같다면, 나는 그대와 황매의 같은 제자다. 잘 스스로 호지하라."

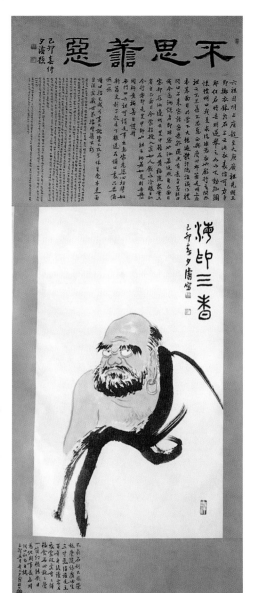

無門曰　六祖可謂是事出急家, 老婆心
切　譬如新荔

支剝了殼去了核　送在爾口裏　只要儞
嘸一嚥

무문은 말한다. 육조는 이 일이 황급
하여, 노파와 같이 마음이 친절한 이였
다고 말할 수 있겠다. 마치 갓 익은 여지
를 껍질도 벗기고 씨도 발라내고서 그의
입속에 넣어 주면서 '어서 먹어! 어서
먹어!' 한 것과 진배없다.

頌曰　描不成兮畫不就　贊不及兮休生受　本來面目
沒處藏　世界壞時渠不朽

묘사할 수 없음이여 그릴 수도 없고 칭찬할 수 없음이여 분별하지도 못한다.

본래면목이여 감출 곳이 없으니, 세계가 무너지더라도 그는 없어지지 않는다.

－무문관無門關에서

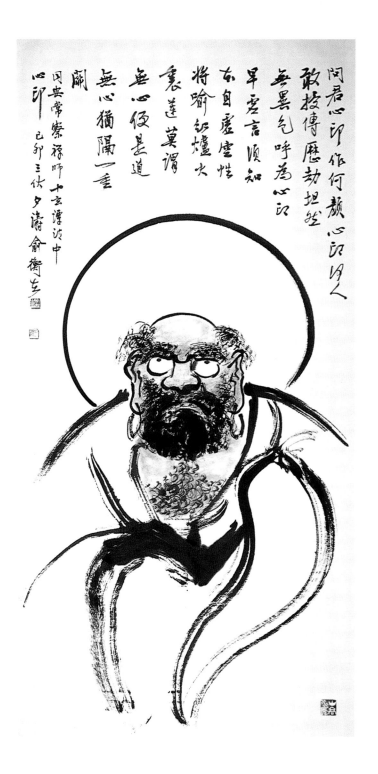

問君心印作何顏心印何人
敢披傳歷劫坦然
無異色呼為心印
早是言詮知
本自虛靈性
將喻鉆爐火
裏蓮莫謂
無心便是道
無心猶隔一重
關

因與常察禪師十玄談泒中
心印 己卯三伏夕濤俞衡左

심인(心印)

동안상찰(同安常察, 宋代)

묻노니 심인은
어떻게 생겼기에

심인을 누가 감히
전수한다 하는 거냐

무수겁 평등할 뿐
차별의 상相 없거니

심인이라 부름이
벌써 거짓말

알지니 본래부터
허공같으매

불 속의 연꽃에나
비유해야 될 것이리

무심無心이 곧 도道라고
이르지 말라

무심도 한 겹의 관문
격隔하고 있느니라

問君心印作何顏　心印何人敢授傳
歷劫坦然無異色　呼爲心印早虛言
須知本自虛空性　將喩紅爐火裏蓮
莫謂無心便是道　無心猶隔一重關

心印 : 불심인佛心印의 준말. 부처님의 깨달음을 인
印으로 비유한 것. 절대적 깨달음인 부처님
이나 조사들의 마음 자체를 이른다.

歷劫 : 겁(무한히 긴 시일)을 거치는 것. 겁을 거듭
하는 것.

坦然 : 땅의 평평한 모양. 평등을 나타낸다.

異色 : 일색一色이 평등을 뜻하는 데 대해, 차별을
나타낸다. 타자와 구별되는 다른 형상.

虛言 : 거짓말.

虛空性 : 허공같은 성질. 공으로서의 성질.

將 : 또한抑.

紅爐 : 붉은 화로. 불이 담겨 있으므로 붉다紅고 한
것.

火裏蓮 : 불 속의 연꽃. 희유한 것·불가사의한 것
의 비유.

無心 : 온갖 분별이 끊어진 마음.

便 : 곧.

一重關 : 重은 측성仄聲일 때는 〈무겁다〉가 되고 평
성平聲일 경우에는 〈겹치다〉의 뜻이 된다.
그런데 지금은 평성으로 쓰고 있으므로,
일중관은 〈하나의 중대한 관문〉인 것이 아
니라, 〈한 겹의 관문〉임을 뜻한다.

운문삼구(雲門三句)

　　운문종이란 이를 것도 없이 운문문언雲門文偃에 의해 형성된 선의 흐름이다. 그가 활약한 것은 당唐의 멸망에 이은 10세기 전반의 약 50년 동안에 북에서는 다섯 나라가 생겨나고, 남방에서는 열 개의 국가가 대립해 각축을 벌였던 소위 오대십국五大十國의 어지러운 시기였거니와, 운문대사로 일컬어지게 된 것은 남한南漢의 광왕廣王의 요청을 받아들여 광동의 운문산에 주석하면서 교화를 폈기 때문이다. 청원하青原下 육세六世에 해당한다.

　　그의 선풍은 정묘고고精妙孤高한 언구言句에 있다고 지적되어 오는데, 그런 것을 보이는 시설이 운문삼구雲門三句다. 이는 본디 운문대사가 대중을 향해,

　　"함개건곤函蓋乾坤과 목기수량目機銖兩과 불섭만연不涉萬緣을 어떻게 이해하느냐."고 했으나 입을 여는 사람이 없자, 스스로 답을 대신해

　　"한 화살촉으로 세 관문을 깰 뿐이다.(一鏃破三關)"라 한 일이 있어, 후일에 그 제자 덕산연밀德山緣密이 이것을 함개건곤구函蓋乾坤句・절단중류구截斷衆流句・수파축랑구隨波逐浪句로 이름을 개정한 것이, 운문삼구로 일컬어지기에 이른 것이었다. 다행히 덕산연밀의 제자 보안도(普安道, 宋代)의 게송이 전하므로, 이를 통해 접근을 시도해보겠다.

함개건곤

천지와 삼라만상
지옥과 천당
모두가 진여의 나타남이라
무엇이건 전혀 손상되지 않는다

乾坤並萬象　地獄及天堂
物物皆眞現　頭頭總不傷

절단중류

산처럼 높이 높이 쌓아 온대도
그것들 모두 티끌에 불과하니
다시 현묘한 도리 논하려 든다 해도
얼음처럼 기와처럼 자취도 안 남는다

堆山積嶽來　一一盡塵埃
更擬論玄妙　氷消瓦解摧

수파축랑

아무리 뛰어난 변설로 묻는대도
정도 따라 응하여 모자람 늘 없으니
마치 병을 따라 약 주는 것과 같아
진맥은 그때그때 놓침이 없다

辯口利舌問　高低總不虧
還如應病藥　診候在臨時

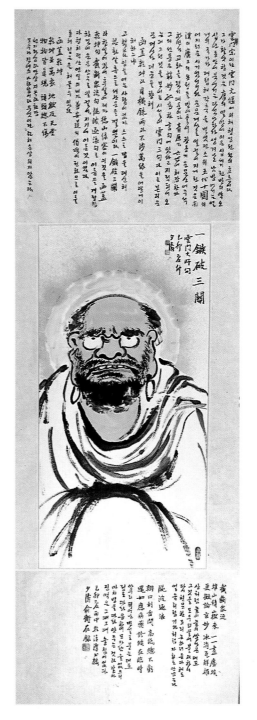

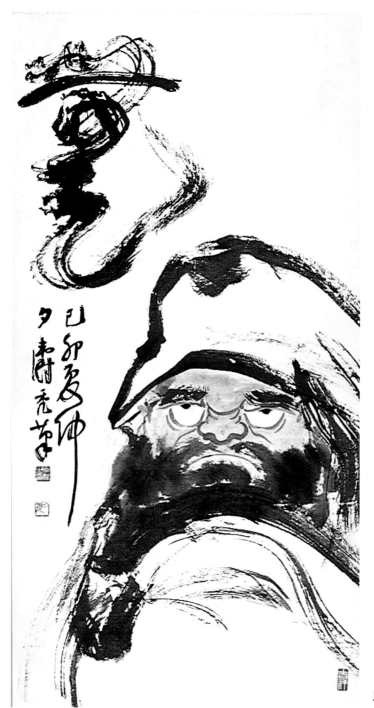

무(無)

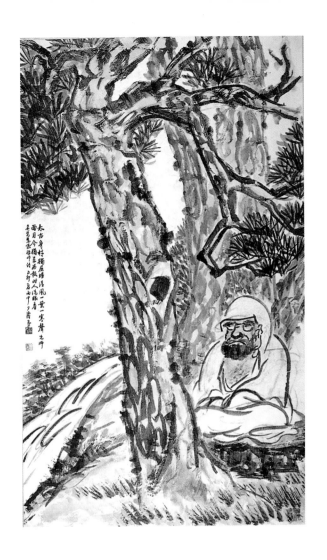

옛 소나무 아래서

진각혜심(眞覺慧諶, 1178~1234)

억만 년 세월에 구부러진 몸이여 太古身村獨屈蟠
맑은 바람 한 잎에 차가운 한 소리여 淸風一棄一寒聲
옛 스승의 모습이 여기 있나니 先師面目今猶在
마음의 눈을 씻고 분명히 보라. 爲報時人洗眼看

屈蟠 : 구불하다. **先師** : 돌아가신 스승. **爲報** : 알리다.

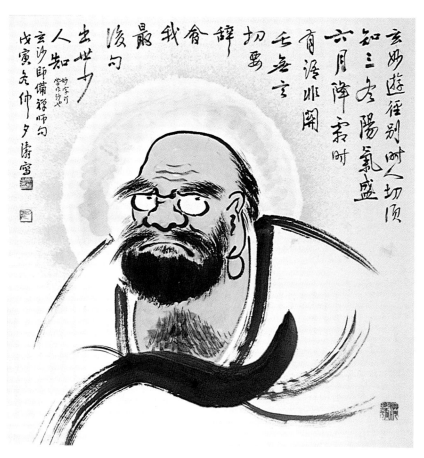

최후구(最後句)

현사사비(玄沙師備, 835~908)

현사玄沙의 노니는 길 딴 곳과는 다르니	玄沙遊徑別
모두들 부디 이것을 알라	詩人切須知
삼동三冬에는 매우 따뜻하고	三冬陽氣盛
유월六月은 되려 찬서리 치는 계절!	六月降霜時
말이 있되 혀를 놀림 아니며	有語非關舌
침묵에는 반드시 언어 소용되나니	無言切要辭
나의 최후구最後句를 이해할 사람	會我最後句
출세간出世間에도 그런 이 적으니라.	出世少人知

어떤 사람이

한산(寒山, 唐代)

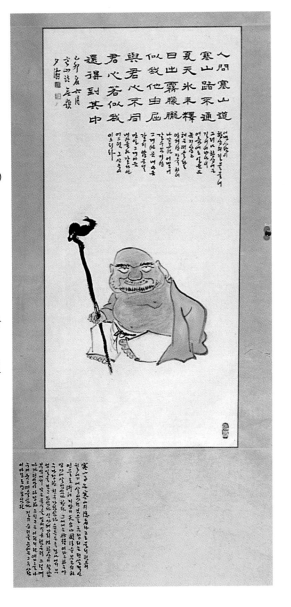

어떤 사람이 한산의 길을 묻네
그러나 한산에는 길이 없나니
여름에도 얼음은 녹지 않고
해는 떠올라도 안개만 자욱하네
나 같으면 어떻게고 갈 수 있지만
그대 마음 내 마음 같지 않은걸
만일 그대 마음 내 마음과 같다면
어느덧 그 산속에 이르리라.

人間寒山道
寒山路不通
夏天氷未釋
日出霧朦朧
似我他由屆
與君心不同
君心若似我
還得到其中

氷未釋 : 얼음이 녹지 않다.

朦朧 : 안개가 끼어 어둠침침한 모양

屆 : 이르다 다다르다

若似我 : 만일 나와 같다면

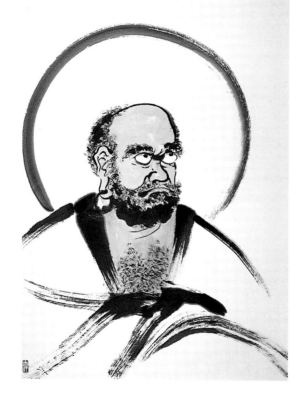

향곡을 보내며

퇴옹성철(退翁性徹, 1912~1993)

슬프다 이 종문에 흉악한 도적놈아
천상천하에 너 같은 놈 몇이나 되리
인연이 다하여 손을 털고 떠났으니
동쪽집에 말이 되었는가 서쪽집에 소가 되었는가
쯧쯧! 갑을병정무기경.

哀哀宗門大惡賊
天上天下能幾人
業緣己盡撒手去
東家作馬西舍牛
咄咄 甲乙丙丁戊己庚

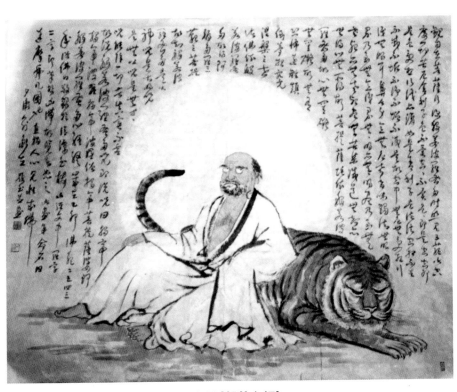

반야심경(般若心經)IV

돌아온
108 달마

1판 1쇄 인쇄 | 2016년 04월 10일
1판 1쇄 발행 | 2016년 04월 15일

유형재 그림·글 엮음
펴낸이 | 윤옥임
펴낸곳 | 브라운힐
서울시 마포구 독막로 28길 34
대표전화 (02)713-6523, 팩스 (02)3272-9702
등록 제 10-2428호

© 2016 by Brown Hill Publishing Co. 2016, Printed in Korea

ISBN 978-89-90324-93-1 03650

값 15,000원